차례

머리말

불륜으로 끝나지 않는 회상을 위하여

"모든 회상은 불륜이다." 왜, 하필 이 말이 떠올랐는지는 모르겠다. 올해 평창동계올림픽이 열린 것을 계기로 '올림픽과 디자인'을 특집으로 마련하면서 말이다. 저 말은 지난 해 홍대 앞의 한 갤러리에서 열린 화가 최민화의 전시에 붙여진 제목이었다. 왜 그런 제목을 붙였는지도 잘 모르겠는데, 뭔가 어렴풋한 느낌이 전해져 오기는 한다. 올림픽은 커다란 이벤트임에 분명하다. 이미 하계 올림픽을 치른 바 있는 한국은 이제 동계 올림픽마저 성공적으로(?) 치름으로써 올림픽에 관한 한 한(?)을 푼 나라라고 할 수 있겠다. 올림픽이야 워낙 큰 행사이니 만큼 말도 많고 탈도 많았지만, 이번에는 남북한 단일팀 출전에다가 내친 김에 올림픽 이후 남북 화해 분위기까지 이어지고 있으니, 이번 올림픽이야말로 복덩이라 하지 않을 수 없다. 이렇게 올림픽의 불꽃은 아직 꺼지지 않고 타오르고 있는지도 모른다.

이런 가운데 이번 호는 '올림픽과 디자인'을 특집으로 삼아 그 둘의 관계를 살펴보고자 마련하였다. 올림픽은 가장 큰 디자인 이벤트이기도 하다. 개최국의 디자인 역량이 총동원되는 장이기 때문이다. 그런 점에서 올림픽은 디자인 올림픽이기도 하다.(물론 오세훈 전 서울시장 시절의 '서울디자인올림픽'과 혼동하면 안 된다) 어떻게 보면 디자인은 올림픽 경기 이전부터 주목 경쟁의 대상이 되고 올림픽이 끝난 뒤에도 오랫동안 남아 있는 승부의 메신저가 아닌가 한다. 그리하여 올림픽은 언제나 디자인 관심을 몰고 오는 계기가 되었다. 매 대회마다 포스터와 마스코트, 픽토그램과 로고타입 등이 새로운 스타일을 선보이며 화제가 되곤 했다.

1936년 베를린 올림픽에서부터 올림픽이 정치화되었다고 하는데, 오늘날에는 올림픽의 정치화보다도 상업화가 더 두드러진다. 올림픽은 거대한 장사판이기도 한 것이다. 올림픽의 정치화가 디자인의 프로파간다화를 초래했다면 올림픽의 상업화는 디자인의 프로페셔널화 (?)를 불러왔다. 그리하여 올림픽 디자인은 더욱 주목 경쟁의 대상이

되었다. 우리의 경우에도 1988년 서울올림픽은 국가가 디자인을 대대적으로 동원한 행사였다. 올림픽과 디자인의 관계는 국가와 디자인의 관계의 하위 속편이라고도 할 수 있다. 이런 이유 때문에라도 올림픽 디자인은 현대 디자인 역사의 한 장을 차지하는 것이며, 그런 점에서 올림픽과 디자인의 관계를 살펴보는 것은 디자인 역사를 이해하는 하나의 방안이 될 수 있다.

이번 특집에는 모두 다섯 편의 글이 실렸는데, 먼저 김상규는 서울올림픽이 열렸던 1980년대라는 시대를 배경으로 한국 디자인의 정처定處를 묻고 있다. 올림픽의 열기 속에서 한국 디자인은 어디로 흘러들어와 어디로 흘러갔는지에 대해서 말이다. 김종균은 한국에서 열린 두 번의 올림픽에서 전통이라는 것이 어떻게 국가 프로파간다로 사용되었는지를 따져 보여준다. 평창동계올림픽에서 등장한 인면조와 달항아리 성화대가 보여주는 우리의 모습은 과연 무엇인가 하는 물음과 함께.

김상규와 김종균이 올림픽과 디자인의 관계를 보다 거시적인 차원에서 외재적으로 접근한다면, 김 신, 한동훈, 윤여경은 올림픽 디자인의 주요 대상인 포스터, 로고타입, 픽토그램 등에 대해서 각기 다른 접근을 보여준다. 김 신은 민족주의와 국가주의와 상업주의라는 관점에서 올림픽 디자인의 패러다임을 전체적으로 개관한다. 한동훈은 올림픽 로고타입의 변천을 통해서 현대 디자인의 변곡점들을 짚어낸다. 윤여경은 시각언어로서의 올림픽 픽토그램의 궤적과 의미를 다룬다. 하나 같이 올림픽 디자인을 꿰뚫어보는 전문적인 안목을 펼쳐 보여 편집자 스스로도 뿌듯한 느낌이다. 이렇게 거시적 차원과 미시적 차원을 오가며 올림픽과 디자인의 관계를 점검해보았다.

김종균의 연재물 '한국 디자인사의 한 장면'은 역시 1980년대의 스포츠 만화인 이현세의 〈공포의 외인구단〉을 통해서 특집의 문제의식을

공유한다. 김상규는 올 한 해 베를린에서 연구년을 보낸 경험을 기회로 삼아 바우하우스 100주년을 맞이하는 독일 현지의 풍경을 생생하게 전해준다. 내년 독일 방문을 준비하는 사람에게 도움이 될 것 같다.

마지막으로 편집인인 본인의 글을 실었다. '여행, 관광, 기념품'은 여행과 관광의 매개물인 기념품을 통해서 어떻게 주체와 객체의 시선이 교차하는지, 그것이 어떠한 문화적 텍스트를 생산하는지를 한국 공예를 중심으로 밝혀보았다. 이미 발표한 원고이지만 올림픽의 해에 생각해보면 좋지 않을까 해서 다시 실었다. 아무튼 김상규가 글에서 지적한 한국 디자인의 무능함을 반복하지 않고자 하는 소박한 바람으로 특집을 마련하였음을 다시 한 번 강조한다. 올림픽과 디자인의 관계에 대한 기억이 회상의 불륜으로 끝나지 않기를 바란다.

엮은이 **최 범**
파주타이포그라피배곳 디자인인문연구소 소장

특집 올림픽과 디자인

1980년대의 한국 디자인과 올림픽

김상규
서울과학기술대 디자인학과 교수

왜 1980년대인가

올림픽을 빼고 1980년대 한국 디자인을 이야기하기는 어려울 것이다. 그런데 먼저 1980년대 자체를 깊이 들여다볼 필요가 있다. 올림픽이 분명히 1980년대를 관통하는 주제이기는 하지만 한국 사회라는 큰 틀에서 보면 새로운 질서가 형성되는 과정에서 불거진 하나의 사건이기 때문이다. 그래서 이 글에서는 1980년대 한국 사회의 지형에서 올림픽을 중심으로 한 당시의 디자인 정황을 살펴보고자 한다.

2016년 촛불정국을 기준으로 그 이전과 이후는 1980년대를 기억하는 것의 차이가 있음을 발견할 수 있다. 전자가 주로 시각문화에 대한 향수였다면, 촛불정국 이후에는 민주화 과정의 핵심 사건을 재조명하는 접근이 두드러졌다.

한국의 디자인을 키워드로 하여 1980년대를 돌아보는 것은 위의 두 가지 접근 중 어느 쪽에 해당될까. 사실은 어느 쪽도 아니다. 디자인 분야에서 특정한 의도를 갖고 의식적으로 1980년대를 조명하지 않았기 때문이다. 몇몇 개인이 지난 역사를 되짚어보는 글을 남긴 경우는 있다. 그 중 정시화 교수가 쓴 '한국 공업디자인 30년 1959~1989'라는 글을 주목할 만한데, 그는 한국의 공업디자인 30년을 가전제품 중심의 공업미술 시대, 자동차 중심의 공업디자인 시대, 색채 디자인 중심의 인테리어 디자인 시대로 나누었다.[1]

그가 1980년대를 '인테리어 디자인 시대'로 요약한 배경에는 컬러 텔레비전 방영[1980], 야간 통행금지 해제[1982], 중고교생 교복 자율화[1983]를 비롯해서 서울올림픽 개최, 국제무역수지 흑자 같은 큰 변화요인이 있었다. 정시화는 이러한 변화가 "생산의 효율성, 사용의 합리성으로부터 비롯된 기능주의적 디자인 사고, 이른바 단일제품 중심의 1차 단계의

1 정시화, 〈조형논총〉 제12집, 국민대 환경디자인연구소, 1993, 195~211쪽

공업디자인을 지나 삶의 공간으로 종합되어 정서적이고 심리적인
욕구까지 요구하는 2차 단계의 공업디자인, 즉 종합적인 디자인에 대해
관심이 고조되는 인테리어 디자인시대"로 이끌었다고 보았다.

이는 디자인 분야에서 1980년대를 기억하는 보편적인 내용이라고
해도 틀리지 않는다. 〈월간 디자인〉(이하 〈디자인〉)을 살펴보더라도
1980년과 81년에 광고, 색채 관련 기사가 주를 이루었고 81년
10월호부터는 올림픽이 중요한 콘텐츠로 줄곧 등장했으니 말이다.
이러한 주제들은 전문 분야에서 하나같이 중요했을 테니, 여기에 1980년
광주항쟁, 87년 민주화운동 이야기가 낄 틈이 없었을 것이다.

하지만 30여년이 지난 이 시점에서도 라이프 스타일의 변화와
그에 따른 디자인 산업구도의 변화만으로 한 시기를 이야기하는 것은
고답적이고 별 의미도 없다. 더구나 특정 분야의 발전적 단계로만 한
시기를 기술하기에는 1980년대 상황이 대단히 중요하고 특별하다.
천정환 교수는 1980년대를 다음과 같이 설명한다.

"1980년대에 광주민중항쟁과 박종철 고문치사 사건 같은 일만
있었던 것은 아니다. 80년대는 88 서울올림픽과 '3저 호황', 조용필과
〈애마부인〉의 시대였으며, 또한 PC와 CD 같은 완전히 새로운 미디어
테크놀로지가 보급되기 시작한 시대이기도 했다. 그럼에도 80년대에
대해 이야기하면서 정치를 앞장세우지 않는다는 건 도대체 불가능한
것 같다."[2]

실제로 2017년에는 1987년 6월 항쟁 30주년을 기념하여 여러
분야에서 토론이 있었다. 한 사건을 회고하는 것이 아니라 이른바 '87년

2 천정환, 〈시대의 말, 욕망의 문장〉, 마음산책, 2014, 347쪽

체제'라고 불리는 변화의 과정과 영향에 대해 다양하게 논의한 것이다.
반면에 디자인 분야에서는 별다른 반응이 없었다. 이것은 서울올림픽
30주년, 바우하우스 100주년에 대해 반응하는 수준과 비교하면 무척이나
냉랭한 것이다.

이제는 87년 체제라는 관점에서 1980년대 디자인을 볼 필요가 있다.
곧잘 사회적 디자인을 말하면서 87년과 디자인이 무관하다고 할 수는 없는
일이다. 게다가 87년 체제에서 외환위기 이후의 97년 체제로 넘어오는
과정의 변화는 현재의 산업과 일상의 모태가 되었다는 것, 말하자면
그 변화가 지금 우리가 사는 세계를 만들어냈다는 점을 간과할 수는 없다.
이러한 시각에서 오늘의 한국 사회에서 큰 변화 시점인 1980년대, 87년과
그 이후의 변화에 대해 디자인 분야가 어떻게 반응했는지 살펴보고
그 가운데 서울올림픽이 어떤 위치에 놓였는지 확인해보자.

1980년대라는 황금기

광주항쟁 이후 10년은 강준만 교수가 〈한국 현대사 산책〉에서
'야만의 시대'라고 표현할 만큼 전두환 정권이 시민의 의식과 삶을
피폐하게 만든 시기였다. 하지만 디자인 분야만 떼어놓고 보면 1980년대는
그야말로 황금기였다. 전문지에서 툭하면 디자인에 대한 인식이
부족하다고 푸념하는 글이 실렸지만 지금 돌아보면 취업 현황이나
디자이너에 대한 대우는 그 당시에 최고 정점을 찍었다. 대기업에
취업하거나 대학에 자리 잡는 것이 그리 어렵지 않았고 디자인 비용도
지금보다 훨씬 높았다. 그러던 것이 1980년대 이후부터는 꾸준히
하향곡선을 그리는 중인데 이는 디자인 업계 사람이라면 직접 체감해온
사실이니 누구도 부인하지 못할 것이다.

아무튼 디자인 분야는 1980년대의 특정한 상황이 호재가 아닐 수
없었다. 디자인 분야에서 작성된 각종 연표에서 1980년대를 채운 사건이

컬러TV방송, 아시안게임, 88올림픽 유치인 것은 당연하다. 여기에 83년 학원자율화 조치 등 대학 활성화와 3저 호황은 빼놓을 수 없이 중요하다. 대학이 팽창하던 시기에 거의 모든 대학에서 디자인학과를 신설했고 대기업들은 앞 다투어 디자인 조직을 만들었다. 1983년에 대우전자 디자인실, 금성사 디자인종합연구소. 삼성전자 디자인연구소가 한꺼번에 설립되는가 하면 금성사는 매년 디자인공모전을 개최하기도 했다. (1991년에는 국제공모전으로 확대했다) 이것은 가전회사를 주축으로 한 기업 간의 경쟁 구도가 심화되면서 기술력에 대한 선두 주장과 더불어 디자인 역량을 점차 직접적으로 홍보하려는 활동이었다.

제5공화국 정부의 산업 합리화 정책으로 기업 구도가 재편되면서 '유망 기업 특별자금지원'1985 등 일부 기업에 대한 지원책이 실시되었는데 여기에 디자인 지원책도 포함되었다. 국가가 기업 상품의 디자인 품질을 보증하는 제도, 즉 '굿디자인GD상'을 추진한 것도 바로 이 시점이었다.

1980년대에는 대기업 중심의 정책과 소비문화 형성으로 광고회사, 디자인전문회사도 속속 설립되었다. 1982년 대홍기획 설립에 이어 금강기획1983, 안그라픽스1985, 윤디자인1986이 뒤를 이었고 1987년에는 급기야 국내 광고시장이 개방되었다. 이는 내용적으로도 1980년대의 정치 상황과는 판이하게 다른 판타지를 보여주었는데 금성사의 테크노피아1985, 삼성전자의 휴먼테크1986 광고가 대표적이다.

이것이 디자인 분야를 키워나간 동력이 되었다. 먼저 대학의 디자인학과 졸업생에 대한 수요가 많아지면서 디자인학과의 지원자가 많아지고, 디자인 관련학과 개설이 늘어나면서 교수 충원이 이뤄지는 순환고리가 빠르게 형성된 것이다. 실제로 서울대 디자인전공 졸업생은 1970년대에 비해 80년대에 160%가량 늘었고 디자인 관련 취업도

80년대에 몇 배나 늘었다.[3]

대학의 팽창은 대학의 전공의 세분화, 학위와 학회에 대한 수요 증대로 이어졌고 급기야 1988년에는 박사학위까지 생겼다. 1985년에 서울대에서 미술 전공의 실기 박사가 개설되었는데, 1988년에는 한양대의 박대순 교수가 본교에서 박사 학위를 받은 것이 국내 디자인학 박사의 시작이었다. 이내 디자인 대학에서 박사 학위 개설이 확산되었고 그만큼 디자인 분야에서 진흥기관과 더불어 대학의 세력이 커지자 사회에 진출한 디자인 전공자들은 단체를 조직하는 움직임도 보였다.

1980년대에 디자인 전문직의 분야별 조직이 꾸준히 구성되었는데 처음에는 같은 영역에서 일하는 디자이너들이 교류하고 의견을 수렴하는 창구 역할에서 출발하였다. 1983년에 한국광고협회와 한국일러스트레이션 협회가 발족되었고 84년에 한국그래픽디자이너협회 KOGDA, 초대회장: 권명광 가 발족되었다. 이후에 이해관계에 따라 분화되는 양상을 보이다가 점차 대외적인 발언, 그리고 권익 보호를 위한 공동 대응 등의 실질적인 필요성이 대두되면서 1990년대에 이르자 단체들이 통합하는 현상이 나타났다.

올림픽이라는 국가 이벤트

1980년대에 디자인이 호황을 누린 이유는 무엇일까? 앞에서 언급한 민간 기업의 요인도 있지만 88올림픽을 비롯한 국가 이벤트가 큰 몫을 차지한다. 올림픽을 어떻게든 성공적으로 개최하고 싶었던 정권, 그리고 그 임무를 수행해야 하는 정부기관들은 가능한 모든 역량을 동원했는데, 디자인도 그 중 한 부분이었다. 실제로 당시 프로젝트에 참여한 이들의

3 이수지, 〈1980년대 한국 기업 디자인의 기술주의와 유토피아적 특성〉, 서울대 대학원, 2017, 66쪽

이야기를 들으면 권위적이던 기관의 담당자들이 디자이너의 요구에 몹시 적극적으로 협조해주었다고 한다.

암울한 시대에 디자이너가 할 수 있는 것은 기업과 정부의 요청에 응하는 것뿐이었다고 생각했을 수도 있다. 이른바 박근혜 정부의 국정농단 사건에 연루된 디자인 전문가들도 그렇게 답하곤 했다. 하지만 1980년대가 아무리 억압적이라고 해도 자발적인 활동이 없지 않았다. 1980년대는 문화시대이기도 했던 것이다. 80년에 '메아리 2집'이 제작되었고 84년에는 '노래를 찾는 사람들 1집'이 발매되었다. 더구나 그때는 문화 소비력이 왕성해지던 시기이기도 했다. 88년 맥도날드 1호점이, 89년 롯데월드가 생겼고 출판물은 현재보다도 훨씬 많이 판매되었다. 그러니까 전방위적인 시도가 가능했던 시대였다. 하지만 디자인 분야는 오로지 자기 증식에만 힘을 쏟았다. 그 결과로 이른바 디자인 확산을 위한 밑거름이 되는 성과가 있었다면 그 노력이 헛되진 않았을 것이다. 그런데 섣부른 판단인지 모르겠지만 1980년대 자기 증식의 혜택은 황금기를 누린 세대에 머물렀고 이후의 세대에게는 혜택이 이어지지 않은 것 같다.

1980년대 회고 현상

문화판에서는 근래에 1980년대를 돌아보는 행사가 두드러졌다. 어떤 것이 회고되었을까. 그리고 이러한 회고 현상에서 디자인 관련 부분은 얼마나 될까. 가까이는 영화 〈택시운전수〉와 〈1987〉이 있다. 1980년 광주와 87년 민주화운동을 다룬 두 영화는 흥행에도 성공했다. 이와 비슷한 대중문화의 사례는 90년대부터 일찌감치 시작되었다. 광주 이야기가 포함된 드라마 〈모래시계〉가 당시 시청률 64.5%라는 전무후무한 기록을 달성했다. 문학에서는 80년대 운동권의 상황, 자기반성을 담은 소설과 시가 유행했다. 박일문의 〈살아남은 자의 슬픔〉, 최영미의 〈서른, 잔치는 끝났다〉는 각각 40만부, 70만부가 팔려나갔을 만큼 반응도 대단했다.

이때만 해도 80년대를 이야기할 수 있다는 신선한 측면이 있었고
동시대에 무력했던 죄책감 등에 대한 공감의 여지가 컸었다. 이와 달리
영화 〈써니〉나 드라마 〈응답하라 1988〉에 이르면 80년대가 하나의
추억거리가 되는데, 당시에 디자인된 사물이나 그래픽 이미지가 눈에 띄기
시작했으니 디자인 관련 부분은 이 정도에서나 찾을 수 있는지도 모른다.

　　전시에서도 1980년대를 많이 다루었으니 디자인 결과물과 디자인
활동 등 구체적인 디자인 관련 부분을 여기에서 찾아보자. 80년대를
돌아보는 전시는 국립현대미술관의 〈민중미술 15년: 1980~1994〉전 1994. 02.
05~03. 16. 으로 거슬러 올라간다. 시위 현장과 특정한 갤러리에서나 봤던
그림을 공공미술관에서 본다는 것이 격세지감을 느끼게 하였으나
민중미술의 장례식이라는 비판을 받기도 했다. 이후 〈한국의 단색화〉
국립현대미술관, 2012. 03. 17.~05. 13., 〈Mapping the Realities: SeMA 컬렉션으로 다시
보는 1970~80년대 한국미술〉서울시립미술관, 2012. 06. 19.~08. 19., 〈레트로 86~88:
'한국 다원주의 미술의 기원'〉소마미술관, 2014. 11. 14.~2015. 01. 11., 〈한국 현대미술의
눈과 정신 II ―리얼리즘의 복권〉가나아트센터, 2016. 1. 28.~2. 28. 등이 열렸다.
평가야 어찌되었든 이만큼 풍성한 회고 잔치에 디자인은 낄 자리가 없었다.

　　그나마 다음 두 개의 전시에서 디자인 사례를 찾을 수 있었다. 최근에
열린 〈두 번의 올림픽, 두 개의 올림픽〉문화역서울 284, 2018. 02. 09~03. 18. 에서 88년
올림픽의 디자인 활동이 자세히 공개되었다. 평창동계올림픽에 맞추어
급박하게 열린 행사라는 느낌을 지울 수 없지만 모처럼 많은 자료들이
공개된 자리였다. 1980년대의 연장선에서 90년대를 다룬 〈X: 1990년대
한국미술〉서울시립미술관, 2016. 12. 13.~2017. 02. 19. 에도 디자인 활동이 포함되었다.
하지만 자세히 들여다보면 실제로 부각된 디자이너들의 활동은 1995년의
'진달래' 그룹 정도였고 이외에 〈보고서/보고서〉로 안상수와 금누리 등이
소개되었다.

잡지로 돌아본 1980년대

또 다른 회고 형식은 잡지를 통한 것인데 천정환의 〈시대의 말,
욕망의 문장〉에서 찾아 볼 수 있다. 저자는 언론기본법의 파장으로 일어난
상황을 기술했고 그 혹독한 시기에 〈실천문학〉, 〈말〉이 창간된 과정도
설명했다. 무엇보다 이 책에서는 각 잡지의 창간사 전문을 수록하고
분석하면서 잡지가 지향하는 바를 알 수 있도록 했다. 여기에는 〈우리교육〉,
〈과학사상〉 등 전문 분야의 잡지도 배제하지 않았는데 디자인 관련 잡지는
찾을 수 없다.

1980년대에 나온 디자인 잡지가 얼마나 많았던가. 87년 출판사 설립
자유화, 언론기본법 폐지와 더불어 수많은 잡지들이 창간되었다. 디자인
잡지도 〈월간 시각디자인〉, 〈월간 디자인 비즈니스〉, 〈디자인 저널〉 등
1980년대 말까지 20여 종이 등장했다. 돌아보면 대부분이 소식지에
가까웠고 얼마 지나지 않아 하나둘 폐간되었다. 한국 사회의 변화를
성찰적으로 보는 것은 고사하고 디자인 쟁점조차 논의되지 못했으니
회고의 대상이 될 까닭이 없다.

천정환의 〈시대의 말, 욕망의 문장〉에 창간사가 소개된 잡지 중에는
〈행복이 가득한 집〉(이하 〈행복〉)이 그나마 디자인에 가깝다. 어떻게
소개되었을까. 〈행복〉은 〈미술세계〉, 〈스크린〉, 〈음악동아〉, 〈보물섬〉 같은
잡지와 함께 분류될 수 있는데 언론기본법 폐지 이전에도 창간이 가능했을
만큼 정부와 큰 갈등이 없는 내용이었다. 새로운 문화예술 분야, 이를테면
음악, 영화를 다룬 잡지였기 때문일 것이다. 〈행복〉과 묶일 수 있는
잡지류는 '가정'이라는 키워드를 공유하고 있다. 이 키워드가 뜻하는 바는
창간사에 나타난 "미국 중산층의 모습을 생생하게 보여주면서"(〈행복〉),
"미술애호가들을 위해 가정에 미술 작품을 소장하시려는"(〈미술세계〉),
"GNP 2000달러 풍요로운 삶, 거실과 안방의 서재에서"(〈월간 오디오〉)
라는 말에서 단서를 얻을 수 있다. 인용된 몇 마디로도 소비와 교양의

접점이 드러난다.

　〈뿌리 깊은 나무〉를 이어서 창간된 〈샘이 깊은 물〉도 앞의 잡지와 마찬가지로 일상생활에 중심을 두고 '가정'을 앞세우긴 했다. 하지만 창간사를 살펴보면 "가정은 사회의 근본 단위, 사람의 잡지"라는 식의 표현에서 앞의 잡지들이 말하는 '가정'과는 조금 다른 결을 보여준다. 〈행복〉을 비롯한 앞의 잡지들은 다분히 중산층 가정을 염두에 두고 있다. 정확히 말하면 서구의 중산층 가정이라는 모델을 따르도록 하는 가이드북이었고 1990년대의 본격적인 소비사회를 알리는 서막이었다.

언론기본법		언론기본법 폐지		
1980	1987	1990		1997
산업디자인	100호			
월간 디자인	100호		200호	
	월간 인테리어 / 월간 실내장식			
	월간 시각디자인 / 행복이 가득한 집 / 플러스			
	디자인 저널 / 디자인 뉴스 / 보고서 보고서			
	월간 디자인 비즈니스 / 코스마 / 격월간 디자이너			
	애드저널 / 컴퓨터 그래픽스 리포트			
	디자인신문 / 광고세계			
	월간 팝사인 / 월간 광고 / 디자인 뉴스			
	Computer Design / 징글 / 스키조			
	디자인네트 / 일러스트 / 컴퓨터 아트			
전두환	노태우	김영삼		

1980년대에 창간된 디자인 잡지(회색은 폐간된 잡지)

1980년대의 한국 디자인을 기억하는 방식

　그렇다면 디자인계 내부에서는 1980년대를 어떻게 기억하고 있을까. 〈디자인〉의 경우, 1980년대에는 일관되게 올림픽을 다루고 87년 말부터 선거에 지면을 할애했다. 당시에는 큰 사건이니 편집인의 시각에서 기사거리로 채택했을 텐데 30년이 지난 지금의 시각은 어떨까. 〈디자인〉 400호 특집에서 선정된 기사들을 보면 현재 디자인 전문가들의 시각도 크게 다르지 않은 것 같다.

2011년 10월에 발행된 이 특집호의 기사 중 '한국의 디자인 프로젝트 50'(전문 디자이너 135명이 선정)으로 소개된 50개 사건에서 80년대에 해당되는 것은 〈보고서/보고서〉1988, '안상수체' 1985, '한겨레 가로쓰기' 1988, '호돌이' 1983가 전부다. 창간호부터 400호까지 주요 콘텐츠를 뽑은 또 다른 기사에서도 80년대 부분은 올림픽과 선거 관련 내용 정도다. 극단적으로 말해서 안상수, 조영제, 김 현 디자이너의 기사를 빼면 한국 디자인의 80년대에 대한 기억은 별로 남지 않는다.

올림픽과 선거 이외의 사회적 쟁점에는 어떻게 반응했을까. 80년 광주 관련 내용은 없으나 87년 민주화 운동에 대해서는 약간의 언급이 있었다. 사실, 87년 민주화운동은 대통령 직선제를 골자로 하는 개헌 합의를 이끌어낸 사건이니 〈디자인〉지와 무관하지 않다. 87년에 발행된 어지간한 전문지는 87년 6월을 언급했고, 디자인 분야도 예외 없이 다뤘지만 과연 어떤 시각으로 얼마만큼 관심을 두었느냐 하는 것이 관건이다.

월간지의 마감 일정을 고려할 때 6월 항쟁과 6.29 선언을 다룰 수 있는 시점은 87년 8월부터이고 〈디자인〉 8월호 칼럼에도 그 부분이 언급되었다. 당시 박수호 편집장이 쓴 '디자이너의 현실참여'라는 제목의 칼럼은 다음과 같이 시작한다.

"진지한 디자이너 같으면 때때로 작품을 할 때 그 행위의 의의에 대해 의문을 스스로 던질 때가 있을 것이다. '무엇 때문에 이 일을 하고 있는가?'
이른바 '6.29 선언'이 나오기 전까지 사회가 온통 민주화 요구로 들끓었을 때 그 디자이너에게 그 의문은 차라리 폐부를 찌르는 아픔이었을 것이다."

이어서 "모름지기 디자이너들은 시국 문제에 대해서 어느 특정 정파의 편에 서지 않은 입장에서 적극 참여할 필요가 있는 것이다."라고 부연하면서 직접 행동하지 못한 채 무임승차한 소회를 담고 있다. 이렇듯 편집장은 참여에 대해 고민이 필요함을 소극적이나마 언급했는데 아마도 당시 전문지의 정서에서는 이 정도가 최선이었을 것이다. 개인들이 술회하는 경우야 적지 않았겠으나 80년대 디자인 분야, 특히 디자인 매체에서 사회 문제를 다룬 것이 이 수준을 넘지 못했다. 〈디자인〉은 1987년 10월호부터 선거 전략과 디자인을 주제로 다루기 시작했으며 이후에는 너무도 당연히 올림픽에 쏠렸고 엑스포가 뒤를 이었다.

디자인에 똥이나 싸라

그렇게 국가 이벤트에 '올인'하는 와중에도 눈여겨볼 만한 노력이 있었다. 한 가지는 디자인 내부 문제를 지적한 부분인데 1987년 8월호에 '프론트 디자인'의 구성회 대표가 기고한 '제22회 산업 디자인전도 목업 쇼였다'를 꼽을 수 있다. 앞서 언급한 사회적 쟁점에 대한 반응은 아니지만 80년대 디자인 분야의 맹점을 엿볼 수 있다.

"가전 3사에서는 디자인 부서를 확장하고 무슨 R&D 담당부서를
열심히 두곤 하는 모양인데 우습기만 하다. 3사는 얼마나 할 일이
없으면 이 전람회에 끼어들어 이토록 난리인가? 여기에서 무엇을
얻어먹겠다는 것인가? (...) 휴대용 카세트 하나를 놓고서도 치열한
경쟁이 신제품 개발이라는 명목으로 벌어졌었다. 대우는 '요요'에
뉴웨이브라는 옷을 입혔다. 금성은 질세라 제품명을 공모하여
'아하'를 내놓았다. (...) 올해는 옷이 바뀐 '요요'가 일단 이긴 것이다.
그러나 여기에 무슨 뉴 웨이브가 도입되었는가? 어쩌면 그렇게
일제를 빼어다 박았는가? (...) 산업혁명, 바우하우스, 모더니즘 등의

역사적 사실들은 이미 한국적인 맥락에서 재해석이 끝나 있어야
했다. 레비스트로스가 왔을 때 우리는 그가 왜 시골의 장터에서
한나절을 기웃거렸는지 알아냈어야 했으며, 정보화 사회에서 한국이
택해야 할 문화 수출의 내역을 확실히 물어보고 토플러를 보내야
했었다.”

앞서 소개한 '디자이너의 현실참여' 칼럼과 같은 호에 실렸는데 지금
다시 보아도 칼럼보다 주목받을 만 했다.

또 다른 부분은 〈포름〉지의 기사들이다. 1980년 9월에 창간한
〈포름〉은 “훌륭한 디자인 문화 창달을 위해 노력한다”라는 소개글을
표지에 두었고 이대일 편집인이 '디자인의 인간화'라는 제목으로 서문을
썼으며 'Design for Need, 디자이너의 사회적 기여'라는 제목으로 동명의
심포지엄 내용을 소개했다. 2호에는 '디자인 정책'(폴 랜드의 글 번역),
3호에는 '디자인과 사회'(임영방)라는 글을 실었다. 지금 다시 읽어보면
세 편의 글이 평이하기는 해도 당시의 디자인 주류와는 다른 갈증(?)이
디자인 분야에 존재했음을 확인할 수 있다.

〈포름〉의 기사 중에서 흥미로운 내용은 손호철의 칼럼이다.
정치학자인 그가 〈포름〉 7호에 디자인 에세이를 기고했다. 그는 “왜
디자인계는 본격적인 참여와 순수의 논쟁이 없는가”라고 의문을 제기했다.
디자인이 삶에 중요한 영향을 미치는 분야이긴 하나 전체 사회 구조
속에서 디자인이 갖는 독특한 성격, 산업화라는 특수한 역사적 변화의
산물이기 때문이라고 잠정적인 결론을 내렸다. 그러면서도 디자이너의
인간화, 즉 디자이너가 어떻게 자본이나 기업의 비인간적인 요구를 해결해
나갈지를 추구해야 한다는 입장을 피력했다. 그리고 마지막에는 시인
랭보의 글 “시에다 똥이나 싸라”를 차용하여 “디자인 기능공이여,
디자인에 똥이나 싸라”는 문장을 쓰고서 기능주의에 머문 디자이너들

(색채와 형태의 기능공)을 완곡하게 비평했다.

디자인과 거리가 먼 그가 디자인 칼럼을 쓴 것은 의아한 일이었다. 그는 스티븐 베일리의 〈인더스트리얼 디자인의 역사〉를 번역하기도 했는데 "학비도 벌 겸" 친구인 이대일 교수에게 출판사 연결을 의뢰한 것이라고 한다.[4] 전에는 손호철 교수가 유학 시절에 자기 전공도 아닌 책을 번역한 것이니 정말로 소일거리 정도였을 것이라고 생각했다.

하지만 올해 초에 출간된 그의 책 〈즐거운 좌파〉에 〈포름〉의 칼럼과 〈인더스트리얼 디자인의 역사〉 역자 서문이 다시 실린 것을 보면 꼭 그런 이유만은 아니었나 보다. 친구인 이대일 교수를 비롯한 디자인 분야 사람들과도 교류를 하면서 당시에 꽤 진지하게 생각했고 그 과정에서 얻은 결론임을 알 수 있다.

87년 이후의 세계

사실, 87년 체제는 97년의 상황까지 이어져 있기 때문에 1980년대 한국의 디자인 이야기를 97년까지 느슨하게나마 이어갈 필요가 있다. 이것은 자연스레 97년 이후의 세계, 즉 우리가 살고 있는 오늘이 어떻게 형성되었는지를 가늠할 전조가 된다.

1980년대 말부터 나타난 현상 중에서 문화연구의 등장과 사회운동의 변화를 보자. 먼저 한국의 문화연구는 잡지, 출판사, 동인그룹 등의 주도로 이루어졌다.[5] 강내희는 그 예로 '또 하나의 문화', 〈문화/과학〉1992, '현실문화연구'1994 등을 들면서 문화연구가 80년대 성행한 '정치경제학' 으로부터 비판적 거리를 두고 90년대 떠오른 포스트모더니즘,

4 손호철은 〈인더스트리얼 디자인의 역사〉를 번역하게 된 동기를 그렇게 밝히고 있다. (손호철, 〈즐거운 좌파-호모 루덴스의 시대를 찾아가는 네 가지 길〉, 이매진, 2018, 46쪽)

5 강내희, '혁명사상 전통 계승으로서의 1990년대 한국의 문화연구', 〈문화연구〉 2권 2호, 2013, 5쪽

포스트구조주의 등 '포스트 담론'에 합류한다고 보았다. 그렇다고
문화연구가 한 방향으로 흘러간 것은 아니고 소비자본주의의 전개를 적극
수용하는 쪽이 있는가 하면, 이 변화를 한국 자본주의의 또 다른 발전으로
보고 비판하는 쪽으로 이론적 지향이 나뉘어져 있었다. 여기에 해당되는
90년대 사례를 디자인 분야에서 찾으면 〈디자인 문화비평〉1999, 〈디자인
텍스트〉1999가 있다.

　　또 한 가지 현상은 사회운동의 형식이 바뀐 것인데 시민운동이
등장하고 민족민주 또는 민중민주, 노동운동이 힘을 잃어가기 시작했다는
점이다. 전민련(전국민족민주운동연합)1989 같은 80년대의 변혁운동을
이어가려는 주체들은 참여연대1994 같은 단체들에 자리를 내주게 되었다.
그 시작점은 1989년 창립된 경실련(경제정의실천연합)이 분명하다. 필자도
경실련이 창립되기 이전부터 여러 소식을 들었고 개인적으로 행사에
참여하면서 명분 있는 온건한 저항이라는 느낌을 받았었다.

　　이러한 활동에 디자이너 개인, 디자인 스튜디오의 참여가 눈에 띄기
시작했다. 대체로 시민단체의 로고를 만들거나 포스터와 책 등 인쇄매체
디자인, 전시 참여 형식이었고 독자적으로 기획한 활동도 조금씩
시작되었다. 이것이 80년대 학번인 디자인 전공자들이 대학에서 가졌던
의식을 시민사회로 확장한 것인지, 아니면 90년대에 새롭게 형성된
시민운동에 대한 자의식, 사회적 공감력에서 비롯되었는지는 불분명하다.

화려하고 무능했던 시절

　　1980년대에 디자인 분야의 팽창과 1990년대에 변화에 참여한
현상은 오늘날 사회와 디자인의 관계를 확인할 단서가 된다. 디자인
분야에서 사회에 대한 관심을 드러내고 '사회적'이라는 수식어를 붙이고
있다. 하지만 앞에서 살펴보았듯이, 디자인 분야에서 통용되어온
'사회'와의 관계는 디자인이 사회적으로 인식되고 인정받고 싶은

욕망이었지 사회 변화에 능동적으로 참여하는 의미는 아니었다. 90년대 시민사회에서 디자인 전문가들의 참여는 의미 있고 연구할 가치도 있으나 80년대 상황에 대한 고민과 갈등의 과정 없이 87년 체제에 편입되었다는 생각을 떨치기 어렵다. 말하자면, 오늘날 사회적 디자인의 의미는 90년대 상황의 의미, 즉 97년 이후 세계의 진입에 관여하여 얻은 것이다.

이것이 바로 87년을 회고할 때 디자인의 자리가 없는 이유다. 짧은 역사이지만 한국 디자인에서 그 어느 때보다 많은 역량을 갖고 있었고 사회적인 관계망을 확보하기 좋은 시기에 디자인 분야는 철저하게 자기증식에 집중한 것이다. 덕분에 내부 시스템은 규모를 갖추고 갖가지 조직이 형성되었으나 도전과 실험도 없고 당연히 그에 따른 실패조차 있을 수 없어서 (비판적 의미에서) 안정적이고 성공적으로 80년대를 지났다. 이것은 90년대 이후 시민사회에서 디자인 분야가 처절한 실패를 겪어온 이유이기도 하다.

2000년대 중후반의 디자인 붐은 80년대에 올림픽을 성공시켜야 하는 정부의 필요에 따라 호명되었던 것과 다르지 않았다. 80년대에는 군사정권 하에서 명쾌한 미션과 지원 체계가 있어서 일사천리로 일이 진행되었다고 해도 2000년대는 상황이 달랐다. 시민사회에서는 80년대식의 독단적인 사업이 있을 수도 없고 그렇게 되어서도 안 된다. 기업과의 연계도 마찬가지다. 신경제를 학습한 이들이 1979년에 제안한 경제안정화 종합시책을 전두환 정부에서 적극 수용하여 대기업이 승승장구했고 노동의 유연화를 비롯한 오늘의 노동 환경이 조성되었다. 80년대에 기업에서는 당장 많은 디자인 인력이 필요했고 지금은 그만한 인력 없이 '디자인'만 필요하다. 거칠게 말해서 디자인 정책의 성과와 디자인 전문가들의 사회적 위상은커녕 디자인 인력의 생계조차 불안해진 오늘은 80년대에 전문가들이 묵인하여 만든 미래라고 해도 과언이 아니다.

80년대의 정치적 상황에 맞게 이념적 행동을 했어야 한다고

생각하지는 않는다. 문제는 오늘의 세계가 영민하게 예측해서 선택한 것이 아니라는 것이다. 물론 이는 디자인 분야 뿐 아니라 한국 사회 전체에 해당되는 이야기다. 하지만, 80년대를 돌아보면 디자인 분야에서 당대의 공감 능력을 갖고 당대의 상황에 능동적으로 대응하거나 실험하여 선택하는 과정이 눈에 띄지 않는다. 오히려 안정적으로 주어진 일종의 기회를 단기적인 이해관계의 실리로 취하는 정도. 단적으로 말하자면 내부조직화 외에는 대단히 무능했고 이는 지난 정부에서도 분명히 확인할 수 있었다. 지난해 제정된 공공디자인법은 올림픽을 위시한 80년대의 특수를 떠올리게 한다. 하지만 여기에 대처하는 방식도 80년대와 달라지지 않았다. 결국 80년대 디자인의 상황은 화려해보이지만 사실은 오늘의 무능함의 기원이 되는 것이다. ∏

특집 올림픽과 디자인 2

올림픽과 상징: 전통의 재발굴

김종균
디자인문화비평가

서울올림픽과 상징물 디자인

지구촌 최대의 쇼라면 월드컵과 올림픽이 아닐까? 행사 준비기간도 길고, 비용도 천문학적으로 들어간다. 전 세계인의 이목이 집중된다. 이 행사를 어떻게 꾸밀지 고민하는 기획자의 고충은 이만저만이 아닐 것이다. 과거 서울올림픽을 준비하던 정부는 1982년 처음으로 국가 행사를 위한 디자인 전담조직을 운영하였다. 올림픽 준비위원회 내에 디자인전문위원회를 설치하여 조영제 교수(서울대)가 위원장을 맡았고 디자인계의 저명인사들이 자문위원으로 참여하였다. 전문위원은 한도룡(홍익대), 최동신(홍익대), 유제국(중앙대), 민철홍(서울대), 유희준(한양대), 정시화(국민대), 김영기(이화여대), 김석년(오리콤 대표), 남정휴(제일기획 상무), 이종배(연합광고 대표)였다. 당대 최고 전문가 집단으로 구성된 디자인전문위원회에서 올림픽에 사용될 엠블럼과 마스코트, 포스터, 성화봉 등의 상징물 디자인을 몇 년에 걸쳐 준비하였다.

서울올림픽 엠블럼과 마스코트는 지명공모를 통해 선정되었는데, 삼태극을 소재로 한 휘장^{양승춘, 1983}과 메달을 걸고 상모를 돌리고 있는 아기호랑이 마스코트 '호돌이'^{김현, 1983}가 그것이다. 이 두 가지를 기본 꼴로 하는 각종 조형물과 포스터, 픽토그램 등의 디자인이 1980년대 중반을 가득 메웠다.

마스코트, 엠블럼, 올림픽 픽토그램 등의 그래픽 작품들뿐만 아니라, 올림픽공원의 '평화의 문'^{김종업, 1985}, 올림픽공원 입구 조형물^{한도룡, 1985} 등과 관련된 제반 시설, 도우미의 복장, 관광기념품 등 거의 모든 부분에서 '한국성'이 컨셉으로 적용되었다. 엠블럼은 '천·지·인 天·地·人'을 상징하는 삼태극이 소재로 선택돼 기하학적인 표현 방법으로 제작되었다. 올림픽 주경기장^{김수근, 1984}은 '백자'를, '(세계)평화의 문'은 전통건축의 처마선, 혹은 학의 날개를 형상화하고 있다. 평화의 문 천장 부분인 날개 하단에는 백금남이 태극 색깔을 사용하여 '사신도(청룡, 주작, 백호, 현무)'를 그려

넣었고, '평화의 문' 앞쪽 좌우로는 조각가 이승택이 만든 '열주탈'을 각 30개씩 늘어 세웠다. 올림픽공원의 입구는 한도룡이 사찰의 기둥 양식을 본 따 단청과 공포를 추상화하여 제작하였고, 삼태극과 오방색으로 장식된 플래카드를 내걸었다. 올림픽 개막행사는 태권도와 부채춤, 태극이 등장하였고, 여러 전통 탈이 대형 풍선으로 제작되어 경기장 천장 위로 솟아오르는 이벤트를 펼쳐 보이기도 하였다. 1980년대를 관통하며 줄기차게 펼쳐졌던 민주화운동, 노동운동 등 개발도상국을 막 지나가는 한국의 민낯은 가려졌고, 외신에는 온통 우리에게도 낯선 '찬란한' 5000년 전통이 가득 채워졌다. 아니, 전통이라 믿고 싶은 내용들이 소개되었다.

씬 스틸러 Scene Stealer의 등장

서울올림픽을 치른 뒤 30년 만인 2018년의 평창동계올림픽 개막식에는 관람객의 눈을 떼지 못하게 만드는 신기한 새가 등장했다. 학처럼 큰 새 몸통에 사람 얼굴을 가진 인면조人面鳥다. 인면조의 등장은 큰 화제를 불러 일으켰다. 애초 백호와 반달가슴곰 캐릭터에는 누구하나 놀라지 않고 백자모양 성화대는 많은 사람이 '요강'같다고 조롱했다. 1988년, 잠실경기장에나 어울릴 것 같은 박제된 전통들이었다. 이 와중에 등장한 인면조는 무척 신선했다. 올림픽 조직위가 너무 위험한 도박을 한 것 아닌가 싶지만, 다행히도 성공했다.

올림픽이라는 호기를 맞아 조금이라도 개최 국가를 알리려는 노력을 기울이는 것은 당연하다. 올림픽 공식디자인은 개최국의 문화와 전통을 전 세계에 널리 알릴 수 있는 절호의 기회이다. 국가적 디자인 역량을 총동원할 뿐만 아니라, 어떻게 세계인에게 한국을 어필할 것인지 오랜 시간 고민할 수밖에 없다. 그리고 대동소이하게 문화와 전통을 선별하고 발굴한다. 그런데, 올림픽 상징물들이 반드시 민족적이고 전통적인 것이라야만 하는 것은 아니다. 2020년 도쿄올림픽을 준비하는 일본의

아베 수상은, 브라질 리우데자네이루 올림픽 폐막식에서 슈퍼마리오 캐릭터 분장을 하고 무대에 깜작 등장했다. 일본 올림픽 홍보 동영상에는 슈퍼마리오뿐만 아니라, 도라에몽, 헬로키티, 팩-맨 Pac-Man, 신칸센, 도쿄의 야경, 도쿄타워가 등장한다. 상투적으로 나올 법한 게이샤, 닌자, 사무라이, 사쿠라, 스시, 일본성 같은 소재는 등장하지 않았다. 신선했다. 비록 지금은 올림픽 엠블렘의 표절 논란, 자하 하디드 설계의 주경기장 디자인 취소, 식상한 마스코트, 사쿠라와 기모노의 재등장 등 많은 혼선을 빚고 있지만, 적어도 당시 홍보 동영상만큼은 참신했다.

2018 평창동계올림픽에도 한국을 대표하는 전통문화가 가득 채워져 있었다. 올림픽 공식 마스코트는 백호 '수호랑'이고, 패럴림픽 (국제장애인올림픽) 마스코트는 반달가슴곰 '반다비'이다. "서쪽을 지켜주는 신령한 동물"인 백호와 "강원도를 대표하는 동물"인 반달가슴곰을 형상화한 것이라고 조직위는 밝히고 있다. 엠블럼은 한글 '평창'의 자음 'ㅍ'과 'ㅊ', 눈꽃 모양을 현대적으로 해석했다. 동양의 천지인 사상을 담고, 오륜색과 오방색을 모티브로 표현했다고 한다. 오방색이라는 설명은 최순실 사건 이후 주술성 논란을 의식해서인지 슬그머니 사라진다. 성화봉과 성화대는 전통 백자를 추상적으로, 혹은 직설적으로 차용하고 있다. 모두 단아한 곡선미를 통해 전통을 표현했다고 밝히고 있다. 메달 디자인은 한글 자음을 측면에 새기고, 메달 리본은 한복 소재인 비단을 활용했으며, 케이스는 전통 기와지붕 곡선을 재해석했다. 선수들 복장은 당연하고, 경기장 곳곳에 한글을 소재로 한 문양이 가득하다. 카메라에 경기장 어느 모퉁이가 잡히건 간에, 거기에는 전통이라는 숨은 그림이 있다.

전통이라는 이름으로

그런데 과연 전통은 만병통치약일까? 평창동계올림픽 상징동물은

서울올림픽과 똑같은 호랑이와 곰이다. 그런데, 서울올림픽 당시에도 왜 호랑이와 곰이 선정되었는지에 대한 이유는 분명치 않았다. 당시 정부는 1982년 9월 22일부터 10월 18일까지 국민을 대상으로 마스코트 대상을 공모했다. 호랑이·진돗개·토끼·까치·용 등 동물부터 인삼·첨성대 등 식물·문화재 등 상징물 130 종류가 추천되었다. 이 중 호랑이·진돗개· 토끼가 최종까지 남았지만, 진돗개는 일본의 아키타나 러시아의 말라뮤트와 비슷할 수 있어 제외됐다고 한다. 토끼는 나약하다는 점이 지적됐다. 결국 '친근하고, 씩씩한 민족의 기상을 잘 나타낸다'는 등의 이유로 호랑이가 선정됐다. 당시 전두환 대통령에 의해 호랑이가 뽑혔다는 설도 있다. "토끼는 무슨…. 호랑이지."라는 말 한 마디에 결정됐다는 것이다. 1983년의 일이다.[1]

　　30년 세월을 훌쩍 뛰어넘은 2015년 평창동계올림픽 조직위는 고민에 빠졌다. 애초 호랑이와 까치를 마스코트로 선정하려 했으나 대통령은 호랑이를 진돗개로 바꾸라고 지시했다. 하지만 국제올림픽위원회IOC는 개고기를 먹는 문화를 지적하며 승인하지 않았다. IOC 위원장까지 나서서 개를 거부하는 바람에 반년가량 시간만 허비하고, 결국 호랑이와 반달곰으로 급선회하여 부랴부랴 백호 디자인이 2개월여 만에 급하게 완성되었다. 애초 왜 호랑이와 까치였는지, 또 까치는 왜 반달곰으로 바뀌었는지에 대한 이유는 없다. 굳이 이유를 찾자면 아마 서울올림픽에서 이미 훌륭하게 데뷔한 이력이 있었던 탓이 아닐까. 이를테면 전관예우다. 국가 이미지를 일관성 있게 브랜딩하려는 의도가 있었다고 믿어지진 않는다.

1　〈서울신문〉 http://www.seoul.co.kr/news/newsView.php?id=20090911500005#csidx39 9b3cfcaf2694991eea6e655c9bc08

박제된 전통

주지하듯이 서울올림픽의 엠블럼은 동양의 천지인 사상을 담고 있다.
평창동계올림픽의 엠블럼도 천지인 사상을 담았다고 밝혔다. 천지인이란,
하늘(양)과 땅(음), 사람을 상징하며, 동양사상의 근원이자 한글 창제의
원리이기도 하다. 또 음양오행 사상이 바탕이 된다. 그중 백호는
음양오행에서 오른쪽을 가리키는 상징물이다. 평창은 누가 보아도 한국의
동쪽에 위치하고 있으니 그럴 듯하다. 그런데 곰은 방위가 없다. 4신도에도,
12지신에도 안 나오고, 전통사상에서 별다른 상징을 갖지 못한다. 그렇다면
단군신화에서 비롯되었다고 해석하면 더 그럴듯할 텐데, 그런 해석은 없다.
종교적인 문제도 생기겠지만, 호랑이는 단군신화에 의하면 성급하고
실패한 동물이기도 하니 그것도 부담스럽다. 어떤 기사에는 대한민국
상징성 조사 등 설문조사 때마다 호랑이가 압도적인 1위를 차지한 것이
주된 이유라 말한다.[2] 하지만, 호랑이가 상징성 1위가 된 것은 서울올림픽을
준비하는 1980년대, 대대적인 홍보를 통해 호돌이를 한국을 대표하는
아이콘으로 만들어 놓은 탓은 아닌지 생각해 볼 부분이다.

색상도 그렇다. 국가 상징물에서 오방색을 차용하는 일은 꽤 흔한
일이라 별 거부감이 없지만, 사실 1980년대 이후에 새롭게 만들어진
전통에 속한다. 오방색이란 세상의 운행원리를 음양오행으로 설명하던
고대 중국의 철학에서 비롯되었다. 황黃, 청靑, 백白, 적赤, 흑黑의 5가지 색을
나타내며, 액운을 막고, 복을 기원하는 의미로 사용되었다. 전통건축물에서
오방색을 만날 수 있는 곳은 궁궐과 사찰밖에는 없다. 일반 백성이
오방색을 사용할 때는 어린아이의 백일잔치나 생일날, 혹은 혼례가 있을
경우에 옷을 색동으로 짓기도 했다. 그만큼 특수한 색상인 셈이다.

2 〈연합뉴스〉 2018. 02. 19. 06:00 [올림픽] "수호랑, 사슴·삽살개·진돗개 등 경쟁 뚫고 낙점"
매스씨앤지 박소영·이인석·장주영 디자이너 인터뷰

우리에게 오방색의 다른 이름은 소위 '무당색'이었다. 오방색은
음양오행 사상이라는 주술적인 속성을 띤 만큼 1970년대까지는 배척의
대상이었다. 1980년대 이전까지 한국을 대표하는 색은 백색이었다.
유신정권에서는 음양오행이나 오방색 등을 전근대적인 봉건 잔재이자
미신 타파 운동의 대상, '제거해야 할 대상', '구악' 등으로 인식되는 경향이
있었다. 당시 정권이 가장 애호하던 색은 베이지, 즉 계란색이었다.
계란색은 새마을복장에서부터 동네어귀 공중화장실, 충렬사 현충문이나,
한국적 건축으로 이름 붙여진 당대의 기념비적인 건축물에서 심심치 않게
발견된다. 왜 베이지를 선호하였는지는 확실하지 않으나, 분명한 것은
대통령 부인인 육영수가 좋아했던 색이라는 점이다.

어쨌든 1980년대 이전에는 오방색이나 음양오행이 전통문화의
대표성을 띤 적이 없었다. 그런데 1980년대를 거치면서 이것들이 한국의
대표전통으로 등극했다. 서울올림픽 엠블럼에서부터 마스코트, 경기장 등
거의 모든 곳에 오리엔탈리즘적 전통 소재를 모더니즘(국제주의 양식)으로
해석한 디자인이 채웠다. 엄밀히 말해 진정한 전통소재라기보다는
1980년대에 인위적으로 만들어진 전통에 해당한다. 1980년대 당시
디자인계는 현대문화를 보여줄 것이 없는 한국의 현실에서 궁여지책으로
과거의 전통, 이방인의 시선에서 호기심을 가질만한 관광기념품과 같은
전통을 선별해 내는 작업을 진행했다. 그 대상이 음양오행이고,
오방색이고, 사군자, 12지신 등과 같은 주술성 강한 전근대적 산물들이다.
그 이후 디자인계는 한국의 정체성에 관한 새로운 고민을 별로 하지
않았다. 1980년대에 선별되고 재창조된 디자인 요소들이 한국의
대표전통이라고 믿어지고 관행처럼 굳어졌다.

어디서 본듯한
아무튼 평창동계올림픽에서 캐릭터나 엠블렘 등의 표절 논란은

없었다. 하지만 수호랑과 반다비는 왠지 포켓몬스터나 월트 디즈니 애니메이션, 혹은 다른 수많은 아동 애니메이션에서 흔하게 등장하는 캐릭터 중의 하나인 것 같은 느낌이 든다. 역대 올림픽 엠블럼은 그래픽 디자인계의 최신 트렌드를 반영해 왔다. 포스터는 당시의 최고 기술력을 동원하여 제작하는 것이 일반적이었다. 마스코트와 성화봉은 자국의 문화를 대표하는 아이콘을 채택하고 자국을 대표하는 조형양식으로 제작되었다. 1964년 도쿄올림픽에는 '가메쿠라 유사쿠亀倉雄策'가 최초로 사진을 이용한 포스터를 만들어 큰 이슈가 되었고, 성화봉은 일본도를 형상화 한 것이었다. 그림책 작가 '빅토르 치치코프 Victor Chizhikov'가 만든 1980년 모스크바 올림픽 마스코트 '미샤 Misha'는 러시아의 상징인 불곰을 소재로 하여 사회주의가 유일하게 인정하는 사실주의풍으로 완성되었다. 디즈니사의 디자이너 '로버트 무어 Robert Moore'가 만든 1984년 로스엔젤리스 올림픽 마스코트 '샘 Sam'은 미국을 상징하는 흰머리 독수리에 월트 디즈니의 애니메이션 캐릭터 제작 기법으로 완성되었다.

서울올림픽 준비가 한창일 무렵 발표된 바르셀로나 올림픽의 엠블럼과 마스코트는 캘리그래피 기법을 이용하여 한국 디자인계에 충격을 주었다. 붓으로 휘갈긴 것 같은 느낌으로 달리는 사람을 표현한 엠블럼은 포스트모더니즘 논의를 훌륭하게 소화한 것이었다. 마스코트 '코비 Cobi'는 스페인의 대표화가 피카소와 호안 미로풍으로 양치기 개를 표현한 것이었는데, 종전에 자와 컴퍼스, 혹은 어도비사의 그래픽 프로그램, 일러스트레이터 베지에 곡선 Bézier Curve을 벗어난 자유로운 표현방식을 택했다. 곧이어 발표된 대전엑스포의 '꿈돌이'도 캘리그래피 기법을 채용하여 투박하고 자유로운 선으로 제작되었으며, 1990년대 중반까지 동화은행, 하나은행, 서울시 엠블럼 등에서 포스트모더니즘 제작방법이 속속 등장하면서 대유행이 되었다.

올림픽 디자인은 역사 속에 기록되는 상징물이다. 모든 디자이너는

올림픽 상징물을 만들고 싶은 욕망이 있을 것이다. 그러니 기존의 올림픽 마스코트를 재탕하고 싶은 생각은 없었으리라 믿는다. 더 멋지게 만들고 싶은 욕망이 넘쳤을 것이다. 어쨌든 평창동계올림픽의 상징디자인들은 썩 훌륭하게 만들어졌다. 흠잡을 데 없이 완성도가 높고 표현방법도 무난하며, 캐릭터는 무척 귀엽다. 하지만 어디서 본 듯한 느낌 이상도 이하도 아니다. 스토리도 없다. 천지인, 음양오행 말고는 한국을 소개할 방법이 없는 것 같이 느껴진다. 서울올림픽 이후로 무려 30년이나 지났는데 새로운 것은 무엇일까? '가장 한국적인 것이 가장 세계적인 것'이라는 말을 자주 한다. 이 말도 1980년대부터 시작되었다. '한국적'인 것은 꼭 박물관에서 끄집어내야 하는 건 아니다.

새로운 전통

평창동계올림픽에서 기존 서울올림픽에서 보지 못한 소재를 찾자면, 인면조와 한글이었다. 인면조는 공식적인 디자인이라기보다는 오프닝 행사에 등장한 소품 정도에 지나지 않지만, 폭발적인 호응을 얻었다. 소위 '대박'이 난 셈이다. 주목하지는 않지만 한글도 꽤 성공적이었다. 엠블럼, 메달, 경기장 곳곳에 그래픽 디자이너 안상수의 작품을 연상시키는 한글 디자인은 꽤 주목도가 높았다. 한글은 유일무이한 우리만의 소재이자, 한국인의 일상 속에 체화되어 있는 현대문화이기도 하다. 사실, 한글은 한국 그 자체라 해도 과언이 아니다. 한글을 소재로 어떤 형태의 작품을 제작하더라도 서양 작품과의 표절시비 등에서 자유롭고 독창적인 디자인이 될 가능성이 매우 높다. 그동안 대부분의 로고나 엠블럼을 영문 알파벳으로 만들어 왔던 것을 생각하면, 반가운 일이다. 하지만 부족하다.

전통의 해석도 좋고 한국성의 추구도 좋지만, 세계 시민의 눈높이는 따라가야 할 것이다. 참신한 소재나 기발한 표현이 아쉽다. 굳이 올림픽 디자인이라서가 아니라, 훌륭한 디자인이 되기 위한 기본 전제조건이니

말이다. 어쩌면 기획력의 부재를 디자인력으로 만회한 올림픽이 아닐까? 왜 호랑이인지는 몰라도 수호랑은 귀여워서 좋아한다. 수호랑과 반다비는 캐릭터 상품도 어머어마하게 팔려나갔고, 거의 모든 사람들이 좋아한다. 그러면 성공이라고 봐야 하지 않을까? 행사 홍보용 캐릭터 본연의 역할은 충실히 수행했으니, 급조되었거나 왜 호랑인지, 왜 음양오행 따위로 설명되는지는 넘어가자. 예쁘니까 다 덮어두자. 왜 달항아리에 불을 붙여야 했는지는 모르지만, 참고 봐줄 만 했다. 외신들은 모두가 훌륭하다고 한다.

하지만 이미 지나간 일이고, 행사도 성공했으니 덮자고 해선 안 될 것이다. 공식 디자인이 뒤엉킨 것이 정치적인 이유였던 것도 비판해야 하고, 반성 없이 늘 상투적인 소재로 채우는 관행도 비판해야 한다. 그렇지 않으면 다음 올림픽이나 월드컵, 혹은 국가 행사의 상징 디자인도 호랑이가 될 것이고, 음양오행 없이 설명이 안 되는 디자인만 즐비할지 모른다. 물론 그때도 철학의 부재를 감각으로 만회할 수 있을지 모른다. 사랑받는 상징 디자인이 태어나고, 성공한 행사로 마무리 지을 수도 있다. 하지만, 디자인은 계속 제자리에 머물러 있을 것이다. ∎

올림픽 디자인에 나타난 민족주의와 국가주의, 그리고 상업주의

김 신
디자인 칼럼니스트

베를린 올림픽의 반동

루드비히 홀바인Ludwig Hohlwein은 20세기 초 독일의 혁신적인 모던 디자인 스타일을 보여준 '플라카트슈틸Plakatstil'의 개척자 중 한 명이다. 그는 회화적인 스타일에서 벗어나 평면적이고 기하학적인 디자인 언어를 구사해 패션 브랜드들의 사랑을 독차지했다. 그만큼 홀바인의 그래픽 형식은 세련되고 모던했다. 하지만 나치가 정권을 잡은 뒤 극우 정권의 선전 활동에 포섭되면서 그의 디자인 스타일은 큰 변화를 겪는다.

홀바인은 1936년 베를린 동계 올림픽의 포스터 디자인을 의뢰 받았을 때 고전주의를 숭배하는 히틀러의 기대에 부응하는 디자인을 선보였다. 이 포스터에서 홀바인은 3차원의 환영을 불러일으키는 아카데믹한 화풍으로 되돌아갔다. 홀바인이 디자인한 루프트한자 항공사의 올림픽 승리 기원 포스터에서는 더욱 고전적인 화풍에 군국주의 분위기가 물씬 풍긴다. 서체조차 고딕체를 활용함으로써 민족주의 성향을 노골적으로 드러냈다.

프란츠 뷔르벨Franz Würbel이 디자인한 베를린 하계 올림픽 포스터는 히틀러가 추구하는 고전적 민족주의를 극명하게 드러내고 있다. 포스터의 핵심 이미지는 월계관을 쓴 근육질의 남자, 18세기에 건설된 신고전주의 스타일의 브란덴부르크 문과 고대 로마의 전차 조각이다. 이것은 당시 나치 독일이 추구하는 예술 양식을 명징하게 보여준다. 이렇듯 국가의 초대형 행사인 올림픽은 디자이너들에게 그 어느 때보다 강압적인 요청을 한다. 그것은 거부할 수 없는 요청이었을 것이다. 그렇게 루드비히 홀바인에게 올림픽은 엄청난 변화를 강요한 행사였다. 그 변화란 진보가 아닌 퇴행이었다.

국가주의 선전의 장

고대 양식, 그것도 로마적인 양식이 독일의 민족주의를 고양하는

소재로 쓰인 것은 아이러니하다. 로마는 고트족을 오랑캐로 여겼고, 로마의 후예인 르네상스의 인문학자들은 고트족이 만든 양식, 즉 고딕 스타일의 건축과 서체를 경멸했다. 그렇게 로마로부터 멸시를 당한 고트족의 후예인 독일이 그 로마 양식(그리스를 포함한 고전 양식)을 자신의 민족주의를 고취하는 양식으로 삼았으니 아이러니한 것이다. 히틀러는 대중을 설득하는 장치로서 신화와 상징이 핵심적인 역할을 한다는 것을 잘 아는 정치인이었다. 특히 고대 신화의 영웅주의는 종교적 숭배 대상이 될 수 있다는 점에서 히틀러에게 매우 매혹적인 설득의 도구로 인식되었다. 마치 이순신을 신화화함으로써 쿠데타 정권의 정당성을 확보한 박정희처럼 히틀러는 고전 양식을 활용했다. 히틀러에게 고대 그리스 로마의 고전 양식은 가장 오래되었을 뿐 아니라 근대까지 지속된 영구적인 양식으로서 제3제국의 상징으로 삼기에 그만이었다. 이렇게 나치 정권의 독일에서 그리스 로마의 고전 양식은 독일 민족주의와 결합될 수 있었다.

그런 민족주의적인 고전 취향이 올림픽 디자인에 반영된 것은 베를린 메인 스타디움에서 절정에 이른다. 건축학과에 입학 하려다 재능이 없다는 이유로 거부 당한 히틀러에게 건축은 자신의 좌절된 꿈을 실현하는 가장 핵심적인 대상이었다. 그는 베를린을 고전 건축의 파라다이스로 만들고자 하는 망상에 젖어 있었다. 1936년 올림픽 경기를 치를 베를린 메인 스타디움은 그런 비전이 현실화되는 구체적인 대상이었다.

이 스타디움의 설계자인 베르너 마르히 Werner March 는 당시로서는 매우 혁신적인 발상을 했다. 그것은 경기장 입구 전면부를 유리로 마감하는 것이었다. 이 디자인은 히틀러를 격분시켰다. 그는 모든 재료는 돌이 되어야 한다고 건축가를 압박했다. 왜 돌인가? 돌은 유리보다 영구적이고 무엇보다 고대 로마 제국의 상징이기 때문이었다. 이렇게 베를린 올림픽의 포스터와 건축은 고전주의를 인용한 민족주의의 강렬한 발현이었다.

보편성을 추구한 뮌헨 올림픽

1936년 베를린 올림픽이 개최된 뒤 36년이 지나 다시 한번 독일에서
올림픽이 개최되었다. 뮌헨이 올림픽 개최지로 선정되자 여러 나라들이
걱정했다. 또 다시 올림픽이 정치 선전의 장이 되지 않을까 하는 우려였다.
독일은 과거의 죄를 반성하고 독일이 완전히 민주국가가 되었음을
확인시킬 필요가 있었다. 뮌헨 올림픽 디자인의 총괄 디렉터인 오틀
아이허 Otl Aicher 는 2차 세계대전 당시 히틀러 청소년단 Hitlerjugend 입단을
거부해 강제 징집되었고, 탈영까지 했던 과거 전력을 봤을 때 파시즘에서
벗어난 독일의 새로운 정신을 구현할 가장 적합한 디자이너로서 손색이
없는 것처럼 보인다. 그리하여 그는 민족주의 색채를 완전히 배제한
철저하게 국제주의적인 디자인을 구사했다. 게다가 오틀 아이허가 뮌헨
올림픽을 위해 디자인하던 1960년대는 스위스 국제주의 타이포그래피가
전성기를 구가하던 시절이었다.

스위스 국제주의 타이포그래피는 그야말로 지역성을 띠지 않는
보편적인 디자인 언어였다. 아마도 1972년 뮌헨 올림픽은 역대 올림픽
가운데에서 민족주의나 국가주의가 가장 덜 표현된 대회일 것이다. 그런
표현은 올림픽 로고와 포스터, 마스코트에 이르기까지 두루 적용되었다.
특히 어쩔 수 없이 국가적인 상징이 드러날 수밖에 없는 로고나
마스코트와 달리 순수한 정보 디자인의 영역이라고 할 수 있는
픽토그램에서는 정말 투명할 정도로 보편적인 디자인 언어가 구현되었다.

민족주의를 드러내려는 압력으로부터 벗어나자 건축 분야에서도
혁신적인 스타일을 적용할 수 있었다. 뮌헨 올림픽 메인 스타디움은 프라이
오토가 디자인했다. 오틀 아이허처럼 1920년대에 태어나 2차 세계대전
말년에 전투기 조종사로 징집된 오토는 포로 생활을 했으며 독일 패망 뒤
극심한 주택 부족 현상을 목격했다. 그런 혹독한 경험에 따라 그는
바우하우스의 이상주의자들처럼 모두를 위한 건축, 더 나아가 유연한

건축에 대해 탐구했다. 특히 그는 임시적이고 가볍고 값싼 지붕의 구조가 민주 사회를 위한 적절한 건축 형식이라고 믿고 그것을 밀고 나갔다. 프라이 오토의 연구가 뮌헨 올림픽 메인 스타디움의 텐트 지붕으로 구현되었다. 그것은 히틀러가 사랑했던 영구적인 고전 건축과 대비되는 대단히 유동적인 양식으로 정의될 만한 것이었다. 무엇보다 고전 양식을 빌린 민족주의 경향을 일체 거부한 대단히 기능적이고, 따라서 국제적인 양식이라고 할 수 있을 것이다.

이처럼 독일은 두 차례의 올림픽 개최를 통해 아주 극명하게 대비되는 스타일의 올림픽 디자인을 선보였다. 하나는 고전 양식을 빌린 민족주의를 대변하며, 다른 하나는 전 인류에 호소하는 기능주의적이고 보편적인 국제주의를 대변한다고 볼 수 있을 것이다. 물론 그것은 형식적인 차원이다. 내용면에서는 여전히 올림픽이라는 국제 행사는 국가적인 정체성을 표현할 수밖에 없다. 예를 들어 뮌헨 올림픽에서 오틀 아이허는 대단히 모던한 형식으로 독일을 대표하는 개인 닥스훈트를 디자인했고, 김현 역시 모던 디자인의 언어로 호랑이를 표현했다.

1988년 서울올림픽은 한국 디자인 역사에서 하나의 전환을 의미한다. 서울올림픽을 기준으로 한국의 그래픽 디자인이 한 단계 높은 차원으로 이행했다는 것이다. 조영제의 포스터, 양승춘의 로고, 김 현의 마스코트가 그것을 대변한다. 양승춘의 로고와 김 현의 마스코트가 1983년에 완성된 것이므로 정확하게 표현하면 1983년이야말로 한국 그래픽 디자인 도약의 기준이라고 해야 할 것이다. 아무튼 한국 디자인은 엄청난 규모의 국제 행사인 올림픽을 통해 모더니즘의 글로벌 스탠다드로 한 발 다가간 셈이다.

한국의 올림픽 디자인은 뮌헨 올림픽이 지향했던 이상을 지속하였다. 비록 내용면에서는 태극이나 호돌이와 같은 국가적 상징을 활용했지만, 형식적인 측면에서는 전통적이고 민족적인 태도를 거부하고 보편적이고 국제적인 디자인의 언어를 구사하고 있는 것이다. 이는 어쩌면

산업적으로나 디자인적으로나 앞선 나라를 따라잡아야 하는 과정에 있는
국가의 자연스러운 결과물일 것이다.

하지만 서울올림픽의 앞 뒤로 있는 1984년의 LA 올림픽과 1992년의
바르셀로나 올림픽은 형식적인 면에서도 국제주의 스타일, 다시 말해
기능주의를 숭상하는 모던 디자인에서 벗어나 포스트모던 디자인을
구현했다. 특히 LA 올림픽, 즉 미국이 주최한 이 대회는 올림픽을 바라보는
아주 새로운 접근을 보여준다는 점에서 주목할 만하다.

상업주의의 가치를 드높인 LA 올림픽과 런던 올림픽

LA 올림픽의 로고나 마스코트는 모던한 표현이지만, 간행물과
다양한 환경 그래픽, 그리고 시설물 디자인에서는 현란한 포스트모던
디자인의 언어가 구사되었다. 바르셀로나 올림픽은 자와 컴퍼스로
디자인하지 않은, 손으로 그린 듯한 자연스러운 라인, 인간적인 필체의
디자인을 구사해 모던 디자인의 보수성을 몰아낸 대회로 평가 받는다.
하지만 포스트모던 디자인의 언어는 LA 올림픽의 환경 그래픽과 시설물
디자인에서 이미 만개했다.

여기서 한 가지 짚고 넘어가야 할 것이 있다. 올림픽 디자인은 늘
보수적이었다는 사실이다. 항상 동시대의 가장 앞선 트렌드는 이 글의
초반에 언급했던 루드비히 홀바인의 디자인처럼 패션 브랜드로부터
사랑을 받을 수 있을지 모르지만, 국가 정체성을 표현해야 하는
빅 이벤트의 디자인 언어로서는 부적합하다. 이에 따라 국가주의를
표현하려는 목적이 강할 때는 좀 더 회화적이고 전통적인 디자인 언어를
구사해왔다. 2차 세계대전이 일어나기 전 올림픽 대회의 포스터가 그렇다.
게다가 이런 경향은 2차 세계대전 이후에 개최된 런던, 헬싱키 대회의
디자인에도 지속되었다.

1964년 도쿄 올림픽은 그 전의 대회들과는 전혀 다르게 포스터에서

회화를 대신해 사진을 활용했다는 점, 그리고 로고 역시 대단히 간결하고 미니멀한 디자인을 선보였다는 점에서 모더니즘을 본격적으로 도입한 첫 대회라고 할 수 있을 것이다. 이처럼 올림픽의 디자인은 세상의 흐름보다 한 발 늦는 보수적인 태도를 견지한다. 그것은 무엇보다 4년마다 한 번 열리는 가장 규모가 큰 세계적인 행사라는 이유 때문이다. 세계의 이목이 집중되는 만큼 이를 개최한 국가가 뭔가 자국의 정체성을 확고하게 보여주려고 노력하고, 그러한 과정에서 디자인은 진보적이기보다 전통성과 민족성을 띤 보수적인 표현으로 귀결되었던 것이다.

1984년 LA 올림픽은 그런 국가적 행사의 개념에서 벗어나 오히려 상업적 색채가 강한 대회로 평가 받는다. 1976년 몬트리올 올림픽이 최악의 재정 파탄을 일으킨 대회라면, LA 올림픽은 소련을 비롯해 동구권의 여러 나라들이 보이콧을 했음에도 경제적으로 엄청난 성공을 거두었다. 이 대회가 2억 달러의 흑자를 본 것으로 기록된 뒤 개최국들은 저마다 올림픽 특수를 노리며 흑자 올림픽을 만들고자 노력했지만, 모두 실패로 돌아갔다. 1988년 서울올림픽은 주최측이 흑자 올림픽이라고 보고했으나 이는 거짓이었다. 올림픽을 통해 국가의 위상을 높이려는 개발도상국들은 대개 메인 스타디움을 비롯한 경기장 건설에 막대한 돈을 투자하기 때문에 커다란 재정적 곤란을 겪을 수밖에 없다. 그렇다고 하더라도 LA 올림픽은 상업적 성공에 대한 기대를 갖게 한 최초의 대회라고 할 수 있다.

상업주의에 친화적인 포스트모더니즘

이렇게 상업주의가 득세하는 시점에 포스트모더니즘이 모더니즘의 경향을 몰아낸 것을 어떻게 설명해야 할까? 특별히 포스트모더니즘의 언어가 상업성을 표현하는 데 더 적합해서일까? 그보다는 동시대의 진보적인 트렌드를 곧바로 적용할 정도로 완고하고 보수적인 태도로부터

벗어나 있다는 점이 포스트모던을 받아들이도록 한 것이라고 생각한다. 그런 태도는 바로 국가주의보다 상업주의가 더 중요해진 환경의 변화로 설명될 수 있을 것이다. 미국이 자국의 위상을 드높이는 일에 무슨 간절함이 있겠는가? 그보다는 개최 도시가 돈을 버는 것이야말로 지상 과제였을 것이다.

LA 올림픽의 환경 그래픽을 담당한 데보라 서스만Deborah Sussman은 그녀가 LA 올림픽 디자인 프로젝트에 참여하기 전에 이미 결정된 로고인 "움직이는 별star-in-motion"이 너무 국수주의적이라고 판단했다. 그녀는 미국적인 것보다는 장미 축제, 눈부신 태양, 야자수 같은 것으로 대변되는 LA와 남부 캘리포니아의 따뜻하고 밝은 문화가 표출되어야 한다고 결정했다. 그 결과 아주 화려하고 생생한 색채를 가진 그래픽 언어가 개발되었다. 그것은 1980년대 초 전세계를 강타한 포스트모더니즘의 실험인 멤피스의 가구를 평면적인 그래픽으로 옮긴 것처럼 보였다. 존 저드Jon Jerde가 디자인한 시설물 역시 분명한 포스트모던 건축의 샘플이다. 저드는 대형 쇼핑몰과 같은 상업 공간 설계에서 두각을 나타내는 전형적인 포스트모던 건축가다. 이렇게 포스트모던의 공기가 LA 올림픽의 디자이너들에게 영감을 준 것이 틀림없다. 포스트모더니즘의 언어는 보편적이고 국제적인 특징을 갖는 모더니즘보다 상업성을 표현하는 데 더욱 적합해 보이는 것도 사실이다.

1992년 바르셀로나 올림픽부터는 모더니즘 형식이 완전히 사라지고 뚜렷하게 포스트모더니즘 양식이 자리를 잡았다. 개최국은 포스트 모더니즘의 언어로 민족성과 국가주의를 더욱 노골적으로 드러낼 수 있었다. 예를 들면 2004년 아테네 올림픽의 픽토그램은 고대 그리스의 도자기에 나타난 회화를 재해석했다. 2008년 베이징 올림픽은 한자의 붓글씨 형태를 변형해서 로고와 픽토그램을 디자인했다. 아테네와 베이징 올림픽은 그 어느 대회보다 막대한 비용이 들어간 대회로도 유명하다.

그리스와 중국은 상업성보다는 국가의 위상을 재고하는 것을 더 큰 목표로 삼은 것 같다. 반면에 2012년 런던 올림픽은 LA 올림픽처럼 상업성이 부각되었다. 런던 올림픽은 로고에서 어떠한 민족적, 국가적 상징물을 쓰지 않은 대표적인 대회로 기록되었다. 그렇다고 보편적인 디자인 언어도 아니다. 런던의 아이콘인 빅벤과 웨스트민스터 궁을 소재로 한 1948년 런던 올림픽의 로고와 비교해보라. 이 얼마나 격세지감인가? 로고가 발표되었을 때 영국의 대중으로부터 엄청난 반감을 일으키기까지 했다. 이 로고는 역대 올림픽 로고 중 가장 과격하고 폭력적이라는 평가를 얻었다. 현란한 네온 색상, 해체된 듯한 형태는 기존의 부드럽고 긍정적인 로고 이미지와 완전히 결별했다. 이 로고를 디자인한 영국의 브랜딩 컨설턴트인 울프 올린스 Wolff Olins 는 올림픽이 더 이상 옛날과 같은 인기가 없다는 점에 착안해 사람들에게 충격을 줄 수 있는 디자인을 한 것이다. 이 디자인은 당대 음악과 패션 트렌드인 뉴 레이브 New Rave 로부터 영감을 받았다. 결국 이 스타일은 민족성이나 국가주의를 더이상 필요로 하지 않는, 상업주의가 더욱 공고해진 올림픽의 위상 변화를 대변해준다. ▣

특집 올림픽과 디자인 4

올림픽 로고타입 디자인의 모험

한동훈
'박윤정&타이포랩' 타입페이스 디자이너

올림픽과 로고타입 디자인

올림픽 로고타입이란 과연 무엇인가? 이 용어에 대해 논하려면 먼저 올림픽 공식 엠블럼의 각 부분 명칭을 정리할 필요가 있다. 이 글에서는 1988년 서울 대회를 예로 들면, 맨 위쪽 삼태극 자리에 배치되는 도형적·회화적 요소를 '로고', 중간 오륜을 '오륜', 맨 아래쪽 'SEOUL 1988' 자리에 있는 문자 요소를 '로고타입'이라고 정의한다. 그리고 로고＋로고타입＋오륜이 합쳐진 디자인물을 '올림픽 엠블럼'으로 정의하는 게 더욱 정확한 구분이 될 것이다.

사전상에는 로고타입을 '회사나 제품의 이름이 독특하게 드러나도록 만들어 상표처럼 사용되는 글자체'^{두산백과}, '회사명·브랜드명을 의미 면에서 확실하게 전달할 수 있지만 마크가 도형적·회화적으로 표현된 것임에 반해 글자가 판독성을 가진 채로 개성적으로 디자인된 것'^{한글글꼴용어사전}으로 정의하고 있다. 종합하면 ①올림픽 엠블럼에 포함되어 있고 ②공식 포스터 등 각종 올림픽 관련 디자인물에 광범위하게 쓰이며 해당 대회 심볼처럼 사용되는 ③한 세트를 이루어 부분적으로 해체되거나 변질되지 않는 문자 그래픽 요소를 올림픽 로고타입이라 정리할 수 있겠다.

올림픽 로고타입은 상위 개념인 올림픽 엠블럼과 함께 모더니즘-포스트모더니즘 사조와 그 이후를 모두 겪어내고 있다. 그 중에는 로고가 내뿜는 자기장에 흡수되어 버리거나 팽팽한 힘겨루기를 했던 것들도 있고 아예 로고를 잠식해 버린 경우도 존재했다. 이처럼 올림픽 엠블럼 속 로고타입의 역사는 로고에 대한 끊임없는 종속과 독립의 과정이며, 그 줄다리기는 올림픽 엠블럼이 현재의 형식으로 존속하는 한 끝없이 계속될 예정이다.

그런데 로고타입이 올림픽 엠블럼에서 온전한 한 요소로 공인(?)받은 역사는 의외로 얼마 되지 않는다. 20세기 초반 올림픽 공식 포스터와 엠블럼들을 보면 연대가 점점 현대에 가까워져도 그 안에 포함된 문자의

위상은 그다지 달라지지 않음을 알 수 있다. 초창기에는 로고타입은 고사하고 공식 포스터조차 그다지 독립된 디자인물이란 느낌이 들지 않았다. 보고서나 프로그램 북 표지를 그대로 포스터로 재활용했기 때문이다. 현대적 의미의 로고타입은 그 개념조차 출현하기 전이었다. 포스터와 엠블럼 속에서 문자들은 레터링과 기성 서체가, 글자 양식상 분류로는 세리프가 주류인 가운데 모던 스타일·이집션·산세리프 등이 일관된 기조 없이 대회마다 뒤섞여 사용되는 경향이 초창기 이후 1960년 로마 대회까지 지속된다. 길 산스 볼드를 생각나게 하는 1948년 런던 대회 포스터 정도가 눈에 띄지만 역시 여기서 로고타입을 논하기엔 다소 억지스러운 감이 있다. 하지만 도쿄 대회부터 로고-오륜-로고타입이라는 엠블럼 구성 공식이 정착되며 로고타입은 독자적인 길을 걷기 시작한다. 중요했던 순간들을 로고타입이라는 렌즈로 조망해 보자.

도쿄 1964

강렬한 태양(히노마루) 아래 황금빛 오륜, 그리고 역시 황금빛 색깔을 입은 강렬한 산세리프 'TOKYO 1964'. 쿠베르탱 남작이 근대 올림픽 대회를 처음 개최한 지 70여 년이 다가오고 있었지만 그때까지 올림픽 로고타입의 시발점이라 칭할 수 있는 결과물은 출현한 적이 없었다. 올림픽 엠블럼 혹은 포스터에 들어가는 안내용 글자가 비로소 로고타입으로 격상된 시기를 꼽으라면 단연 1964년이다. 도쿄에서 촉발된 이른바 개최도시+연도로 구성된 '간판형' 로고타입은 모더니즘의 조류를 타고 이후 24년간 올림픽 로고타입의 절대적 주류였으며 이후에도 간간이 등장해, 일반인들이 축구공 하면 오각·육각형이 규칙적으로 뒤섞인 점박이 축구공 텔스타[1970]를 떠올리듯 '올림픽 엠블럼'하면 떠올릴 만한 스테레오타입을 사람들의 무의식 속에 심어 놓는 데 크게 기여했다.

왜 간판인가? 'TOKYO 1964'는 정말 간판과도 같은 명료함과

대표성을 지녔다. 로마 대회까지만 해도 올림픽 포스터 안에서 혹은 전체 올림픽 캠페인 안에서 글자는 단순한 정보 전달 이상의 비중을 차지하지 못했다. 갖가지 장식적·예술적인 레터링 혹은 서체가 역대 포스터들을 화려하게 장식해 왔지만, '글자가 얼마나 아름다운가'와 '글자가 얼마나 대표성을 띠는가'는 완전히 다른 문제다. 주변부를 맴도는 글자를 로고타입이라고 할 수는 없다. 도쿄에서부터 글자는 비로소 대표성을 띠기 시작했다. 로고타입 문자열은 그 단순성만큼이나 강렬하게 수용자의 머릿속으로 파고들었다. 가메쿠라 유사쿠가 이끄는 1964 도쿄 대회 디자인팀은 이전까지 많은 디자인 요소가 표류하던 지면 위 망망대해에서 엑기스만 건져 내어 잘 제련해서 수용자의 뇌리로 침투하는 첨병으로 재조직해 선보였다. 그 당당함은 어쩌면 고도성장기의 시작에 있던 일본인들의 자신감처럼 보이기도 했다.

그 재조직된 결과물을 강조하기 위해 매우 좁으면서도 두껍게 만든 산세리프가 채택되었다. 아마 문자열이 복잡한 다른 로만 알파벳을 제치고 비교적 단순하게 생긴 'TOKYO'로 시의적절하게 선택된 것도 강한 인상에 한 숟가락 정도는 보탤 수 있는 요인이었으리라. 도쿄 올림픽 로고타입은 모더니즘이 출현한 지 한참 지나도록 산세리프·세리프가 마땅한 흐름 없이 관행적으로 섞여 사용되던 보수적인 올림픽 디자인 무대에서, 비로소 전달하려는 바를 딱 떨어지는 단순명쾌한 그래픽으로 전하는 모더니즘 사조의 시작을 알렸다.

개인적인 사족을 하나 붙이고 싶다. 그간 'TOKYO 1964'를 볼 때마다 왠지 부자연스러운 느낌을 지울 수가 없었다. 맨 끝 숫자 4가 원인이었다. 4의 폭은 다른 숫자보다 너무 넓고, 가로 바의 높이도 너무나 낮은 탓에 앞쪽에서부터 전반적으로 유지되어 오던 높은 무게 중심이 순간적으로 처져 매우 어색해 보였다. 넓이를 위해 4에서 오른쪽으로 튀어나온 바를 손으로 가려 본 적이 한 두 번이 아니었지만 지금은 좀 더 유연하게

생각하려 한다. 목의 가시처럼 신경 쓰이는 그 부분으로 인해 오히려
'TOKYO 1964'가 특유의 캐릭터를 만들어낼 수 있지 않았나 하고 말이다.
이 기념비적인 로고타입에 대한 감상을 글로 풀어내기 위해 가만히
들여다보던 어느 날, 나는 문득 한 가지를 더 깨달았다. 사실 '1964'에서
숫자 4가 넓은 게 아니라 9, 6이 필요 이상으로 좁았다는 것을 말이다.

도쿄의 뒤를 이은 1968년 멕시코 대회에선 분위기가 완전히
달라졌다. 아예 로고타입만으로 구성된 엠블럼이 채택되었다. 도쿄에서
일장기, 오륜, 로고타입이 나눠서 책임지던 역할을 아예 로고타입에 오륜을
살짝 끼워 넣음으로써 통합해 버렸다. 극단의 압축성과 시각적 효과를 위해
연도 표기까지 일부 삭제되었다. 올림픽의 '오륜'과 '1968'을 결합하자는
아이디어를 랜스 와이먼이 육상 트랙이 연상되는 글자 형태로 구현해낸 게
'MEXICO 68' 로고타입이다.

분명 자와 컴퍼스를 쓴 기하학적인 로고타입이었지만 기하학 하면
바로 떠오르는 그로테스크 계열 서체와는 다르게, 셋 혹은 네 개의 선으로
획이 구성되는 분산성이 기하학적인 장르 하면 떠오르는 차가운 인상을
상당 부분 희석한다. 'MEXICO 68'을 이루는 주요 특징인, 중심부에
위치한 요소를 중심으로 주변부로 퍼져나가는 반복적인 파동 모티브는
로고타입 뿐 아니라 공식 포스터(약간 과장되긴 했지만)와 우표·입장권 등
다양한 인쇄물에 적용되었다. 그야말로 소리 없는 반란이었으며
로고타입이 그 자체만으로 올림픽을 지배한 몇 안 되는 순간이었다. 후에
런던에서 이런 순간이 재현되기까지 무려 44년이 걸렸다.

흑과 백의 조화가 시각적 혼란을 불러오는 옵티컬 아트 같기도 하고
멕시코 하면 떠오를 막연한 중남미의 낭만을 불러일으키기도 하는
'MEXICO 68'은 1964년과 1972년의 콘크리트 같은 산세리프 더미에서
피어난 낭만이었다. 이는 올림픽 로고타입이 기나긴 종속의 시대로
들어가기 전 마지막 만찬과도 같았지만, 당연히 당시의 디자이너들은 이를

알 턱이 없었다.

종속의 시대

1972년 뮌헨 대회 로고타입은 아드리안 프루티거가 디자인해 헬베티카와 함께 거의 모더니즘 그래픽 디자인의 상징처럼 여겨지는 유니버스로 이루어졌다. 뮌헨 대회 디자인의 주요 테마는 양차대전을 거치며 뿌리 깊게 박힌 전범국가의 이미지를 씻고 어디서나 통용될 수 있는 진보적이고 보편적인 국제주의 스타일을 1964, 68년에 이어 전격적으로 차용하는 것이었다. 오틀 아이허가 엄격한 그리드에 따라 디자인한 픽토그램이 유명해지며 픽토그램 하면 바로 떠오르는 일종의 고전으로 받아들여지기 시작한 것도 이 대회에 와서다.

하지만 로고타입이라는 관점에서 본다면 뮌헨 대회는 기나긴 종속의 시작이었다. 도쿄, 멕시코 대회 그래픽에서 엿보였던 깊은 인상과 자유분방함은 뮌헨에서 완벽하게 소거되었다. 'TOKYO 1964', 'MEXICO 68' 문자열은 이 두 대회 그래픽 시스템의 핵심을 이루었다. 하지만 뮌헨 대회 포스터에서 로고타입이 차지하는 비중은 단순히 '1972년 올림픽 대회가 열리는 곳은 뮌헨입니다.'라고 명시하는 역할 이상은 아니었다. 그 전까지의 영향력은 온데간데없이 사라지고, 뮌헨 대회의 디자인 스포트라이트는 싸이키델릭한 로고와 픽토그램 시스템에 돌아갔다. 로고타입은 공식 포스터 왼쪽 구석에서나 작게 볼 수 있을 뿐이었다.

로고타입의 위상은 1976년 몬트리올 대회에서도 놀랄 만큼 비슷하게 유지되며 진보적 이미지에서 어느새 슬그머니 보수로 좌석을 바꿔 앉은 국제주의 스타일의 실황을 극명하게 보여줬다. 현재 몬트리올 대회 하면 떠오르거나 검색되는 이미지는 다양한 함의를 가진 'm'을 본뜬 로고와 부가적인 포스터 디자인이 거의 전부일 듯하다. 정작 시그니처라고 할 만한 로고타입은 뮌헨 대회와 마찬가지로 유니버스라는 틀에 갇힌 채 포스터들

한 켠에 간신히 자리를 지켰다. 종종 인터넷상에서 몬트리올 대회 엠블럼 속 로고타입을 유니버스가 아니라 비슷한 에어리얼 볼드로 잘못 표시한 이미지를 본다. 그 이미지는 지금도 별 필터링 없이 검색되고 있다. 종속의 시대, 올림픽 로고타입은 대회 주인공인데도 후대 사람들이 다른 유사 서체와 구별에 어려움을 겪을 정도로 무색무취했다.

1980년 모스크바 대회는 사회주의 국가인 소비에트연방에서 치러졌다. 철의 장막에 둘러싸인 독재국가에서도 로고타입의 개성을 죽이는 국제주의 스타일은 이상적인 해결책이었을까? 모스크바 대회 하면 떠오르는 이미지는 트랙을 형상화한 다섯 개의 선이 한껏 밀어 올린 크고 붉은 별, 그리고 반달눈을 가진 귀여운 곰 미샤 밖에 없다. 로고타입은 단지 그 주변 어딘가를 떠돌 뿐이었다. 모스크바 대회를 담당한 그래픽 디자이너들은 그 위상은 그대로 둔 채 외피만을 유니버스에서 푸투라풍의 지오메트릭 산세리프로 갈아 입혔다. 푸투라의 명료함과 단순성이 사회주의 체제에서 이뤄지는 통제와 상통한다고 판단해서였을까? 푸투라 디자이너 파울 레너가 1930년대 초반 나치 치하에서 겪은 어려움을 생각하면 실로 아이러니하다.

그 다음 LA 대회에서도 로고타입을 따로 구별하기도 민망한 상황은 계속되었을 뿐 아니라 오히려 그 절정을 이루었다. 이전에는 개최도시+연도를 따로 떼어놓아 분명하게 구분하기라도 했지만 이번에는 아예 몇 번째 올림픽 대회인지를 나타내는 잡다한 문장 끝에 'Los Angeles 1984'를 우겨 넣어 버린 것이다. 이렇게 긴 글자들은 빅 브라더를 연상시키는 크기도 잔상도 압도적으로 거대한 3개의 별 밑으로 옹기종기 집결했다. (대회가 1984년에 치러졌음을 생각해 보라) 에어리얼 류의 좁은 산세리프를 기울인 글자 형태는 긴장감이라는 면에서 아마도 문자가 지구상에 존재하는 한 영원히 지속할 모티브가 아닐까 하는 생각도 든다. 상황은 1988년에도 마찬가지였다.

모더니즘, 그 다음은?

스페인이 낳은 스타 디자이너 하비에르 마리스칼이 디자인한 로고와 마스코트가 세계인의 머릿속에 깊이 각인된 1992년 바르셀로나 대회. 정형화되지 않은 자유로운 드로잉으로 이루어진 로고와 공식 캐릭터인 카탈루냐의 양치기 개 '코비'는 자와 컴퍼스로 대표되는 모더니즘의 물결이 올림픽 디자인에서도 비로소 잦아들기 시작했다는 징표였다. 그런데 여기에 패러다임 교체를 함축적으로 보여주는 조용한 사건이 하나 더 있었다. 로고 밑 로고타입이 1960년 이후 32년 만에 세리프 형태로 되돌아온 것이다. 여기에 'SEOUL 1988' 같이 도시와 전체 연도를 표기하던 관습도 버리고 연도를 어퍼스트로피로 간략화했다. 지난날 모더니즘 디자인이 득세할 때 활용됐던 헤드라인 논리가 아닌 완전한 본문의 논리 그것이었다. 로고타입의 형태뿐 아니라 역할까지 바꿔 버림으로써 지난 올림픽 디자인과의 깨끗한 결별을 선언했다고 봐도 무리가 없을 듯하다. 세리프로 이루어진 바르셀로나 대회 로고타입의 기조는 그대로 다음 애틀랜타 대회로 이어져 결과적으로 1970년대의 유니버스가 그랬듯 1990년대를 관통하는 새로운 표준이 되었다.

이런 흐름에 또 다른 결별을 선언한 2000년 시드니 대회 로고타입은 또 어떤가? 시드니 대회 엠블럼은 전통 무기 부메랑을 활용해 호주인들의 형상을 담고 호주 전통 색상을 통해 올림픽에 대한 그들의 열망을 담았다. 사람이 성화를 들고 달리는 모습의 역동적인 로고는 언뜻 보면 바르셀로나 대회와 비슷해 보이기도 했지만 차별점은 명백했다. 바로 로고타입이었다. 로고의 터치와 궤를 맞춰 붓으로 휘갈긴듯한 캘리그라피 작품인 'Sydney 2000' 로고타입은 바르셀로나 엠블럼 속 세리프의 수동성을 넘어서 훨씬 역동적인 모습으로 엠블럼 안에서 존재감을 발산했다. 'Sydney 2000' 로고타입은 1968년 이후, 기성 서체의 틀을 최초로 벗어 던진 커스텀 레터링이라는 의미도 가진다.

런던의 파격

2004, 2008년을 거쳐 2012년에 치러질 런던 대회의 엠블럼과 사인 시스템 등 전반적인 디자인 결과물들이 발표되면서 올림픽 로고타입은 또다시 새로운 국면을 맞게 된다. 디자인 스튜디오 울프 올린스Wolff Olins에서 디자인한 엠블럼부터가 문제적이었다. '2012', 네 숫자를 기하학적인 선으로 마구 갈랐다가 다시 제멋대로 뭉쳐 놓은듯한 엠블럼은 1997년 가레스 헤이그Gareth Hague가 디자인한 모나고 각진 서체 클루트Klute를 기반으로 한 것인데 다양한 해석과 조롱, 반대를 동시에 불러왔다. 2012년 올림픽 아이덴티티가 이렇게 디자인된 이유는 근본적으로 런던이라는 도시의 지리적 특성에서 기인한다. 울프 올린스는 지역색을 강조해 최대한의 홍보 효과를 노렸던 지금까지 대회와 다르게 런던은 더 홍보하기엔 이미 충분히 유명한 도시이며 따라서 런던만이 가진 것을 아이덴티티에 녹여내지 않아도 된다고 판단했다. 그리하여 '영국만의 이벤트가 아닌 전 세계를 위한 이벤트, 그러면서도 도전적인 것'을 목표로, 사람들이 가졌던 올림픽 엠블럼에 대한 생각을 완전히 뒤집어엎을 파격적이고 어찌 보면 폭력적이라고까지 할 수 있는 엠블럼을 창안했다.

해체와 재조합이 마구 이루어지는 이런 공사현장에서 엠블럼 구성 요소인 로고타입 역시 예외가 될 순 없었다. 암묵적 공식처럼 정해져 있던 로고-오륜-로고타입 혹은 로고-로고타입-오륜의 구성 순서는 폐기되고 모든 것은 '2012'라는 엠블럼 하나로 압축되었다. 개최도시 'London'과 오륜은 '2012'가 제공하는 넓은 면 안으로 들어갔다. 시각적 충격이 선사하는 아수라장의 연기를 걷어내고 다시 찬찬히 살펴보면 로고타입이 엠블럼 그 자체로 변모했음을 알 수 있다. 아마 울프 올린스가 완전히 지역색을 배제한 전 세계를 위한 디자인 요소로 특정한 모양 대신 국제적으로 통용될 수 있는 아라비아 숫자를 택한 것이 아닌가 하는 생각이 든다. 아라비아 숫자만큼 무색무취하고 국제적인 기표는 흔치 않기

때문이다. 로고타입이 엠블럼 자체를 잠식해버린 것은 1968년 멕시코 이래 두 번째로, 아마 오랫동안 다시 등장하기 어려울 것이다.

올림픽 로고타입과 완벽히 연동되는 무료 다운로드 가능한 전용 디지털 서체라는 개념도 처음 시도되었다. 울프 올린스는 클루트를 기반으로 '2012' 엠블럼을 만들었으며 기본적인 디자인 방향은 유지하면서 자소字素의 뼈대만을 남기고 컨셉에 맞게 변형시킴으로써 런던 대회 전용서체를 완성했다. 이 서체는 디자이너가 제한된 각도 안에서 설계된 모듈 형태와 손글씨의 흔적이라는 모순된 두 가지를 동시에 결합하려 했기 때문에 상당히 생소한 모습이 되었다. a, b, d, p, q의 작은 속공간은 서체 전반에 걸쳐 획의 각도를 일관되게 유지하려는 노력의 결과다. 이 각도들이 모인 글줄을 보면 마치 이탤릭과도 같은 속도감이 엿보인다. 홀로 꼿꼿이 서 있는 대문자 O는 오륜 속 동그라미를 강하게 암시한다. 엠블럼 못지않게 충격적이었던 런던 대회 전용서체는 대회 기간 주어진 역할을 충실히 해내고 이후에도 지속해서 배포되며 전용 디지털 폰트에 관한 좋은 선례를 남겼다.

리우데자네이루를 글자꼴에 담다

되돌아보면 1972, 1976, 1984, 1988… 많은 대회에서 로고타입은 고유의 조형 대신 유니버스처럼 이성적인 기성 서체로 대체된 바 있다. 이후 한동안 특정 사조의 영향을 받지 않은 그래픽이 이어지던 기조에 또다시 반전이 일어난 때가 2012년 런던 대회. 앞서 말했듯 클루트를 변형한 전용서체가 만들어지며 대회 전체를 일관된 시각언어로 장식했다. 그 모양의 아름다움에 대해선 갑론을박이 있지만 활용 양상 자체는 특기할 만하다.

2016년 리우 올림픽에서도 로고타입과 전용서체는 계속 이어지며 둘의 연결이 앞으로 대세로 자리 잡을 것임을 분명히 보여줬다. 과거엔

기성 서체가 로고타입의 자리까지 침범하며 개성을 죽이고 모더니즘에 잠식된 모습을 보여줬다면 인식 변화와 기술 발전에 힘입어 이제는 각 대회에 맞는 전용 커스텀 서체가 만들어져 로고타입으로까지 활용되는 현상이 일어나고 있다. 이는 세계적인 조류로서, 올림픽과 비교될 만한 대규모 스포츠 이벤트인 월드컵 대회에서도 어느덧 로고타입을 겸하는 전용서체가 사인물, 방송 화면 등 글자가 활용되는 모든 영역을 뒤덮고 있다.

로고타입에 적용된 리우 대회 전용서체는 타입 디자인 스튜디오 돌턴 마그Dalton Maag에서 디자인했다. 올림픽이 열리는 리우데자네이루를 구성하는 환경에서 영감을 얻었다고 한다. 예를 들면 m과 n은 코파카바나 해변의 보도블록, R은 가베아 바위의 모습에서 착안했으며 하나 이상의 문자들을 사용해보면 전체가 하나의 라인으로 이어지도록 연결돼 있다. 이는 선수들의 민첩한 움직임을 연상시킨다. 어떤 글자쌍이 조합되더라도 문자가 마치 손으로 쓴 글씨처럼 연결되게 디자인하는 것은 로만 알파벳이라고 해도 생각보다 매우 어려운데, 이는 로만 알파벳이 대·소문자를 합해도 52자에 불과하지만 뒤에 어떤 글자가 올 것인가 하는 모든 경우의 수는 수천 쌍에 달하고 이를 전부 디자인해서 서체 파일에 포함해야 하기 때문이다. 이는 OTF 서체 파일에만 적용되는 기술인 오픈타입 피쳐OpenType Feature를 활용해서 실현할 수 있었다.

표절에서 퇴행으로

그렇다면 런던, 리우에 이어 새로운 조형을 보여줘야 할 도쿄 대회 로고타입은 어디로 가는 중인가. 만일 사노 겐지로가 디자인한 원래 엠블럼이 표절을 둘러싼 논란에서 안전한 고유 아이디어로 공인 받아 2020년 도쿄 대회 엠블럼으로 그대로 확정되었더라면, 2012·2016년에 이어 로고타입이 나아갈 또 다른 방향을 제시할 수 있었을 것이다.

사노 겐지로의 로고는 모듈의 조합을 기본 컨셉으로 가로·세로 3·3칸 그리드 안에 원형·사각형·삼각형·호 등 각양각색의 기하도형을 배치해 이를 응용이 가능하도록 한 것이 큰 특징인데, 여기 A~Z까지의 알파벳과 이를 응용한 숫자 같은 다른 타입페이스적 요소도 포함되기 때문이다. 이 엠블럼은 정해진 요소의 반복사용과 변주로 많은 것들을 표현한다는 점에서 이미 타이포그래피의 속성이 있었으며 그 시스템이 아예 글자로 자유롭게 변용될 가능성까지 열어 놓음으로써, 그 밑을 장식하고 있는 평범한 슬랩 세리프 'TOKYO 2020'에도 불구하고 기존 올림픽 엠블럼과는 다르게 로고'타입' 그 자체에 제일 근접한 엠블럼이 되었을 것이다.

사노 겐지로는 표절 의혹을 해명하기 위한 기자회견에서 리에주 극장 로고와의 유사성을 부정하기 위해 실제로 A~Z등 로만 알파벳 모양으로 조합한 로고 모듈과 함께 이 모듈로 'TOKYO 2020' 글자를 시현한 패널을 자료로 제시하기도 했다. 하지만 계속된 표절 논란 끝에 이 엠블럼은 도중 하차하게 되어 역대 엠블럼 리스트에 그 모습을 올릴 기회를 끝내 얻지 못했다.

폐기된 엠블럼을 대신해 조직위는 2020년 도쿄 올림픽·패럴림픽 공식 엠블럼 재공모에 들어갔다. 응모작 중 2016년 4월 간추려진 4점의 작품 중 독창성이나 다뤄볼 만한 독자적 포인트를 가진 작품은 없다. 마지막 시민투표를 거쳐 최종 선정된 대체 엠블럼은 에도 시대 전통 문양인 이치마쓰모요市松模樣를 형상화한 체크무늬에 일본 전통 색상이라는 남색을 입힌 로고 밑에 DIN의 자취를 짙게 풍기는 평이한 지오메트릭 산세리프 'TOKYO 2020'을 나열한 A안으로 선정되었다. 안전한 접근이다.

이미 잘 알려진 도시인 런던의 지역성을 또다시 강조하기보다 파격을 택한 2012 런던 대회, 런던에 이어 로고타입과 전용서체의 매끄러운 연결에 최신 기술까지 보여준 2016 리우 대회에 비하면 도쿄 대회 엠블럼은 다소 아쉬운 게 사실이다. 파격적이거나 새로운 문법을 제시하지 못했다는

점에서 엠블럼 전체가 1996년 이전으로 퇴행한 듯 보여서다. 전형적인 간판식 로고타입 운용은 지난 세기의 기억을 다시 불러일으키지만, 1964년이 참신했다면 2020년은 밋밋하고 공허하다. 도쿄가 런던과 비교해 무슨 은자의 도시처럼 비밀스러운 도시도 아닐진대 반드시 일본적인 그 무엇으로 회귀해야만 했던 걸까 하는 물음이 떠나질 않는다.

서두에서 언급했듯 올림픽이 존재하는 한 그리고 올림픽 엠블럼이 존재하는 한 로고타입도 마찬가지로 계속될 것이다. 로고타입은 반세기 넘게 존재감 없이 묻혀 있다가 때늦은 모더니즘의 확산으로 비로소 깨어난 이래 로고와 함께 엎치락 뒤치락을 반복해 왔다. 런던과 리우로 21세기 디지털 시대에 맞는 신기원이 열리는가 싶었지만 도쿄에서 들려오는 소식은, 최소한 로고타입 디자인이라는 관점에서 본다면, 아베 신조 총리의 슈퍼마리오 탈과는 달리 그다지 밝지 않다. 올림픽 엠블럼의 두 가지 방향인 지역색과 파격 그 사이 어딘가에서 길을 잃은 결과물이 우리를 기다리고 있기 때문이다. 아마 갖가지 문제를 둘러싼 내홍과 시간의 제약 때문이리라 추측한다.

도쿄에서 퇴행이 이루어졌다면 도쿄 이후에는 어떤 행렬이 계속될까. 아마 런던에서처럼 개성적인 로고타입이 그대로 서체로 만들어져 경기장을 장식하고 전 세계를 통해 무료 배포되는 흐름이 지속되지 않을까. 올림픽 아이덴티티를 큰 노력 들이지 않고 손쉽게 확산시킬 수 있는 경로가 무료 서체이기 때문이다. 반드시 무료일 필요는 없다. 꼭 무료가 아니더라도 세계인들에게 소구할 만한 경쟁력 있는 형태를 갖춘다면 그 자체의 판매량으로도 올림픽 관련 수익사업에 지대한 공헌이 가능하리라. 런던, 리우 대회에선 필기 흔적에 가까운 서체가 대세였다면 그 다음에는 정교한 본문형이나, 런던보다도 더욱 개성 넘치는 헤드라인류가 나타날 때도 되었다. 이와 함께 엠블럼에선 멕시코시티와 런던이 살짝 보여준 것처럼 로고-오륜-로고타입의 경계 자체가 희박해지기를 바란다.

이 세 가지가 명확히 구분된 전통적인 엠블럼은 어쩐지 스포츠 내셔널리즘이 지배하던 20세기의 잔상처럼 느껴지기에 그렇다.

이런저런 많은 생각이 들지만 매번 올림픽 대회의 디자인 결과물이 화제가 되고 또 어떤 기준이 되는 걸 보면 올림픽이 (아직은) 전 지구적인 빅 이벤트인 것은 확실해 보인다. 근대 올림픽이 그래픽 디자인의 시작과 비슷하게 출발한 지 120년도 넘은 지금, 올림픽은 앞으로 어떤 성격을 띠게 될지 그리고 그 올림픽을 대표하는 엠블럼과 로고타입은 어떻게 진화해 나갈지 때로는 비판과 훈수를, 때로는 극찬을 더하면서 즐겁게 지켜볼 일이다. ∏

시각언어로서의 올림픽 픽토그램

윤여경
〈경향신문〉 디자이너

다시, 시각언어

인간은 언어로 소통한다. 인간을 이해하기 위해서는 먼저 인간의 언어를 알아야 한다. 발달심리학자인 레프 비고츠키[1896~1934]는 아이의 말이 곧 생각이라고 주장했다. 말의 단위는 '단어'이다. 그에 의하면 아기는 처음 사물을 지칭하는 단어를 배우기 시작한다. 점차 아는 단어의 수가 늘어나면 문장을 구사한다. 7세 이전의 아이는 생각을 소리 내어 표현하지만 7세 이후부터는 속으로 혼잣말을 한다. 이때 본격적으로 자아가 형성되기 시작한다.

10세 이전의 어린아이는 생각과 말을 주로 그림으로 표현한다. 문자를 배우기 시작하면서 그림과 문자를 동시에 사용하다가 12세부터 단어의 개념을 이해한다. 14세 이후 그림보다 문자를 선호하게 된다. 타인과 자신을 구분하는 자아가 형성되면서 사회성이 발달하게 된다. 이렇듯 인간의 언어 발달은 생각의 발달이자 자아가 형성되는 과정이다. 연륜과 경험이 쌓일수록 말의 단위인 단어의 개념이 확대된다. 확대된 개념은 지루한 문장으로 설명하기 어려워진다. 그래서 개념을 압축한 그림을 선호하게 된다. 이때 선호되는 그림 형식은 둘 중 하나다. 아주 구체적이거나 아주 추상적이거나.

언어는 문명을 대표한다. 라틴어는 서로마를, 그리스어는 동로마를 대표한다. 또한 언어는 문화 그 자체이다. 17~18세기 독일의 상류층은 독일어가 아닌 프랑스어로 소통했다. 프랑스어를 써야 수준 높은 귀족으로 인정받았다. 19세기 문화적 자부심이 높았던 영국인들은 셰익스피어[1564~1616]를 식민지였던 인도보다 소중하다고 말했다. 셰익스피어의 문학이 영어의 수준을 높였다고 평가했기 때문이다.

말은 글로 기록된다. 생각을 정리하는 과정이 말이고, 말을 정제하는 과정이 글쓰기이다. 글은 생각을 두 번 숙고한 것이다. 이렇게 정제된 글은 논문이 되고 에세이가 되고 문학이 된다. 문자를 발명한 인류는 긴 세월

동안 생각을 글로 기록했다. 점토판, 기둥, 비단, 대나무, 양피지, 종이 등 쓸 수 있는 곳곳에 문자 기록이 남아 있다.

우리는 기록된 것을 역사라 부른다. 그렇다고 그 시대의 전부가 기록된 것은 아니다. 문자는 오랜 기간 기득권이 독점한 소통 수단이었기에 남겨진 기록 대부분이 기득권의 입장을 대변한다. 공교육이 시작되고 문자가 보편적 소통 수단이 된 것은 최근이며 인류 전체가 역사의 주인공이 된 것도 처음이다.

지금까지 인류는 수많은 문자를 갖고 있었다. 다양한 언어가 있었던 만큼 말을 기록하는 문자도 다양했다. 전쟁과 정복에 의해 수많은 말과 문자가 사라졌고 동시에 언어와 문명이 사라졌다. 한국을 식민지화한 일본은 한국어 말살 정책을 추진했지만 성공하지 못했다. 수천 년 동안 축적된 말을 바꾸는 것 자체가 불가능했다. 하지만 문자라면 가능하다. 베트남을 지배한 프랑스는 베트남 문자를 한자에서 알파벳으로 바꿔놓았다. 말에 비해 문자는 쉽게 바뀔 수 있다.

때론 새로운 문자가 발명되면서 기존 문명이 재탄생되기도 했다. 수메르는 쐐기문자를, 이집트는 신성문자를, 로마는 로만알파벳을, 이슬람은 아랍문자를, 중국은 한자, 한국은 한글을 발명했다. 현재는 알파벳과 아랍문자, 한자가 가장 많이 쓰인다. 중국의 속박에서 벗어나고, 일본의 식민 지배에서 해방된 한국에는 한자를 대체할 한글이 있었다. 해방 전까지 한글은 언문이라고 해서 한자보다 수준 낮은 문자였지만, 해방 뒤엔 한민족을 대표하는 유산이 되면서 빠르게 한자를 대체했다. 한글 덕분에 한반도는 새로운 문명으로 재탄생했다.

말은 내뱉는 즉시 증발된다. 이를 방지하기 위해 문자로 기록한다. 그런데 문자는 바뀌거나 사라질 위험이 있기에 늘 불안하다. 기록이 남아 있더라도 해독이 어려운 경우도 많다. 예를 들어 크레타 문명의 '선형문자 A'와 인더스 문명의 문자는 여전히 해독이 안 된다. 그나마 다행인 것은

건물의 잔해와 그림 몇 점이 남아 있다. 덕분에 문명의 흔적을 알 수 있다.

문자만으로 불안했던 탓일까? 사람들은 소리를 적는 문자에 의미를 표현한 그림을 섞어 기록했다. 그림을 보면서 문자를 읽으면 보다 이해하기 쉬웠다. '사랑'이라는 글자 옆에 연인의 그림이 그려져 있으면 열정적 '사랑'을 의미한다. 엄마의 그림이 있으면 '사랑'의 의미는 따뜻해진다. 십자가가 있다면 신성한 의미가 된다. 이렇듯 그림은 문자로 표현하기 어려운 의미를 보완한다. 문자는 말의 소리를 기록한 것이고, 그림은 말의 의미를 표현한 것이다.

이집트 벽화는 문자와 그림이 혼합되어 있다. 벽화를 이해하려면 먼저 그림과 문자를 구분할 줄 알아야 한다. 정확한 해석을 하려면 고대 이집트 말과 문자를 알아야 한다. 그러나 벽화를 감상하기 위해 말과 문자를 꼭 알아야 하는 것은 아니다. 그림을 보면 된다. 그림들의 맥락을 알면 대강의 의미 파악이 가능하다. 그림은 문자로 구성된 언어의 장벽을 뛰어넘는다. 그 시대 혹은 그 나라의 말과 문자를 몰라도 그림만으로 통할 수도 있다.

그림도 일종의 언어다. 이를 '시각언어'라 말한다. 시각언어는 말과 글로 표현하기 어려운 상황에서 소통에 유리하다. 서양의 중세 문명은 바이킹과 게르만 등 문자가 없었던 다양한 민족이 교류하던 시기다. 그들은 로마의 라틴문자보다 그림을 선호했다. 라틴어와 알파벳을 몰랐던 북유럽 민족들은 조각과 그림을 통해 신을 이해하고 가톨릭으로 개종했다. 시대를 거슬러 올라 아예 문자가 없었던 석기시대에는 그림을 그려 소통하고 기록했다. 그래서 석기시대의 벽화는 누구나 보고 느낄 수 있으면 당시의 상황과 감정을 공유할 수 있다. 문자처럼 정확하진 않지만 대강의 유추가 가능하다.

때론 그림은 문자처럼 해독되기도 한다. 이를 연구하는 분야가 미술사이다. 남겨진 미술 작품 대부분이 인류의 공통 경험을 그렸기에

아무리 오래되었더라고 어느 정도 해독이 가능하다. 가령 신석기 미술에서
여성은 어머니를, 사자는 용맹함을 상징했다. 수만 년이 지난 지금도
여성과 사자의 이미지는 크게 다르지 않다. 미술사에서 다루는 예술작품들
즉, 시각언어들은 시공간을 넘어 소통한다.

오스트리아의 사회학자 오토 노이라트1882~1945는 문자를 모르는
노동자들과 소통하기를 고심했다. 그는 마르크스주의자였다. 마르크스가
"만국의 노동자여, 단결하라."라고 주장했듯이 그에게도 노동자는 특정
지역이나 국가에 속한 사람들이 아니라 만국의 민중이었다. 그러나 고대
신바빌로니아에서 바벨탑의 식민지 노동자들이 그랬듯이 만국의
노동자들은 말의 장벽 때문에 소통이 불가능하다. 수많은 말이 혼재한
상황에서 서로 소통할 방법이 있을까? 고민을 거듭한 그는 원초적인 그림
문자 체계를 만들었다. 그것이 바로 '아이소타입'이다.

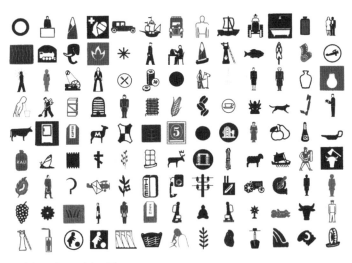

노이라트 & 아른츠, 아이소타입

당시 노이라트가 살던 오스트리아에는 논리실증주의가 유행했다.
논리실증주의자들도 정확한 소통을 위해서는 수학에서 사용되는 숫자처럼

엄밀하게 규정된 과학적 단어만을 사용할 것을 권장했다. 이들은
언어철학자 비트겐슈타인[1889~1951]의 '그림이론'을 신봉했다.
'그림이론'이란 한 단어는 한 그림을 연상시킨다는 점에서 단어와 그림을
1:1로 본 것이다.

　　노이라트는 이런 인식에서 직관적인 소통이 가능한 아이소타입을
만들었다. 그는 문자 소통의 문제점과 한계를 그림으로 극복하려 했다.
이런 인식적 흐름은 그가 망명한 영국에서도 마찬가지였다. 고전예술을
부정한 인상파가 등장해 인간의 직관성을 강조했다. 스페인과 프랑스에선
구석기 시대의 동굴이 발견되면서 원시 벽화가 재조명 되었다. 문자와
이성을 신봉하던 사람들은 동요하기 시작했다.

아이소타입, 픽토그램으로 거듭나다: 베를린, 도쿄, 뮌헨 올림픽

　　독일에서도 새로운 움직임이 감지된다. 1919년 바이마르에
사회노동당 정부가 들어서면서 예술교육에 변화가 시작된다.
마르크스주의자였던 영국의 윌리엄 모리스[1834~1896]는 미술공예운동을 통해
'예술의 공예화'를 강조했다. 모리스의 주장에 공감한 독일의 많은
정치가와 예술가들은 공예 교육의 필요성을 느꼈다. 이런 시대적 요구로
'바우하우스'가 탄생했다.

　　1919년 설립된 바우하우스는 설립 초기 모리스의 취지에 따라
수공예를 추구했지만 데사우시로 옮기면서 기계공예를 도입한다. 전통적
소묘 교육을 부정하고 본질적 형태와 색 그리고 유기적 스타일을 강조한
근대 시각언어 교육을 실시했다. 이 시각언어는 아이소타입과 다른 추상적
표현방식이었다. 바우하우스가 빚어낸 결과물들은 기계식 대량생산과
대중소통에 적합했다. 대량생산을 추구한 자본가들은 바우하우스 스타일을
적극 도입했다. 이때부터 대량생산을 위한 계획을 '디자인'이라 말하기
시작했다. 대량생산된 상품들은 일상을 지배하기 시작했고 근대적

이미지가 만들어졌다. 바우하우스가 잉태한 디자인 개념이 자본가들에 의해 탄생된 것이다.

바우하우스는 1933년 나치에 의해 폐교되었다. 그렇다고 바우하우스의 성과까지 사라진 것은 아니다. 나치 또한 바우하우스 디자인에 매력을 느꼈다. 특히 대중소통을 추구한 그래픽 디자인에 주목했다. 대중을 동원할 적절한 선전방식이 필요했기 때문이다. 나치는 건축적으론 신고전주의를 표방했지만 시각적 이미지에선 얀 치홀트 1902~1974의 고딕형 글꼴과 바우하우스의 시각언어를 적절하게 활용했다. 특히 베를린 올림픽 1936은 나치 선전의 백미였다. 나치는 올림픽 포스터에서 그리스와 로마를 상징하는 고전적 이미지를 차용했다. 마치 자신들이 로마 제국의 적통을 계승한다고 만천하에 선포하듯. 나아가 고전 이미지를 현대적으로 재해석한 아이소타입을 만들어 경기 종목을 안내했다.

올림픽은 근대를 대표하는 국제 행사다. 전 세계인이 참가하고 관람하기에, 아이소타입의 역할이 아주 중요한 행사이다. 올림픽 종목에서 사용되는 아이소타입을 '픽토그램'이라 부른다. 픽토그램은 그림을 의미하는 픽토picto와 전보를 뜻하는 텔레그램telegram의 합성어로 누구나 같은 의미로 통할 수 있는 그림언어 체계를 말한다. 올림픽이라는 국제 행사를 통해 아이소타입이 체계적인 시스템을 갖춘 픽토그램으로 거듭난 것이다.

'종목별 픽토그램'은 베를린 올림픽에서 처음으로 사용되었다. 대규모 국제행사에서 시각언어가 도입된 거의 최초의 사례다. 그러나 베를린 올림픽 픽토그램은 어딘가 어색해 보인다. 선수가 없기 때문이다. 이를 훌륭하게 보완한 것이 도쿄 올림픽 1964 픽토그램이다. 도쿄 올림픽 또한 베를린 올림픽만큼이나 강렬한 이미지를 보여주었다. 도쿄 올림픽 픽토그램은 단순하고 질서정연하다. 나아가 일관된 이미지로 구성되어

시각언어로서 탁월한 역할을 했다. 특히 종목별 픽토그램에 선수의 모습이 등장하면서 시각언어에 일대 변혁이 일어났다.

그로부터 12년 후인 뮌헨 올림픽[1976]에서 픽토그램은 또 한 번 도약을 한다. 뮌헨 올림픽 디자인은 울름조형대학[1953~1968] 출신들이 주도했다. 울름조형대학은 제2의 바우하우스를 표방한 디자인 대학이다. 1973년 뮌헨 올림픽 당시 울름은 폐교된 상황이었지만, 이 학교를 이끌던 교수와 졸업생들은 디자인계의 주류로서 자리를 잡았다. 울름의 교수이자 뮌헨 올림픽 그래픽을 주도했던 오틀 아이허[1922~1991]는 나치의 베를린 올림픽과 다른 무언가를 보여주어야 했다. 그는 이런 말을 했다.

> "1936년 베를린 올림픽에서는 시각적 미디어의 효용이 나치스의 선전 도구로 이용됐습니다. 이 끔찍한 베를린의 이미지를 설욕하고 새로이 세계적으로, 누구에게나 친근하고 즐거운 제전의 이미지를 펼쳐보여야 합니다"
>
> — 무카이 슈타로, 신희경 옮김, 〈디자인학〉, 두성북스, 269쪽

오틀 아이허는 픽토그램에 심혈를 기울였다. 제대로 된 시각언어 시스템을 만들고 싶었기 때문이다. 먼저 도쿄 올림픽을 주목했다. 그는 도쿄 올림픽의 픽토그램을 높게 평가했지만 각 형상들이 다소 자의적으로 전개된 것에 아쉬웠다. 그는 형태적인 통일감을 만드는 연구를 거듭해 모듈 시스템을 도입했다. 선수들의 신체 구조를 파악해 수직으로 교차하는 그리드와 사선으로 교차하는 그리드를 사용해 하나의 모듈 시스템을 구축한 것이다. 공통된 그리드에 동일한 요소를 반복해 다양한 기하학적 이미지를 연출했다. 덕분에 복잡한 형태도 간결하고 세련된 기하학적 이미지로 표현할 수 있었다.

뮌헨 올림픽의 모듈 시스템은 큰 주목을 받았다. 실제로 오틀

아이허는 노이라트의 사상을 이어 픽토그램이 보편적인 시각언어로
활용되길 기대했다. 그의 바람대로 뮌헨 올림픽 이후 오틀 아이어의 모듈
시스템은 대부분의 픽토그램에 적용되었다.

변화하는 픽토그램: 런던, 아테네, 베이징, 평창올림픽

1980~90년대에는 세계화가 급속도로 진행되었다. 지역에 국한되어
있던 시장 규모가 지구적으로 커지면서 속도가 중요해졌고, 보다 빠르고
효율적인 소통이 요구되었다. 당연히 직관적 소통이 가능한 시각언어의
사용이 급증했다. 도시의 상점, 도로 등 대부분 공공장소에 문자와
시각언어인 픽토그램이 병기되었다.

픽토그램 사용이 늘어나면서 형태도 다양해졌다. 1980년대 이후
'포스트모더니즘'이란 새로운 개념이 유행하면서 틀에 박힌 모더니즘
디자인을 벗어난 형태와 색들이 등장한다. 픽토그램도 그 영향을 받았다.
오틀 아이허가 제안한 딱딱한 모듈 시스템도 유연하게 변형되었다.
지역문화와 행사의 취지가 적극적으로 고려되었고, 그 특징이 조형적
요소에 반영되었다.

2000년 시드니 올림픽이 대표적이다. 호주는 유럽 열강들이 자국의
3등 시민들을 강제로 이주시키고 원주민을 억압해 만들어진 국가였다.
시대가 지나면서 백인과 원주민들은 조화되기 시작했고 호주라는 국가
정체성을 공유했다. 시민들은 자신들의 문명을 되돌아보기 시작했고 호주
원주민들의 원시문화가 재조명되었다. 호주 고유의 원초성에 자부심을
갖게 된 것이다.

시드니 올림픽 픽토그램에는 호주 시민들의 자부심이 그대로
담겨있다. 선수들의 다리 모양을 보면 독특한 이미지가 반복해서 등장한다.
이는 호주 원주민들이 사냥에 사용하던 '부메랑'을 형상화한 것이다.
올림픽 픽토그램에 자신들의 근본적 원시문화를 적극적으로 활용함으로서

외부에 호주 문명을 알리고 내부적으로 호주 시민이라는 정체성을 공유할 수 있었다.

시드니 올림픽 픽토그램 등장 이후 지역의 문명과 문화적 특성을 반영한 픽토그램은 하나의 흐름이 되었다. 2004년 아테네 올림픽은 고대 그리스의 '흑색상 도자기'를 반영했다. 종목별 이미지만이 아니라 픽토그램의 틀도 깨진 도자기 조각 느낌이다. 올림픽 원조국가의 자부심을 한껏 내세운 디자인이다.

2012년 런던 올림픽의 픽토그램도 독특하다. 그리스가 올림픽의 원조라면, 영국은 산업혁명의 원조. 18세기부터 근대 산업화를 이끈 국가적 자부심이 있다. 산업혁명의 상징은 철도이고, 현대 철도는 지하철로 대표된다. 또한 '런던 지하철 노선도'는 디자인 역사에서 훌륭한 정보 그래픽 사례로 꼽히곤 한다. 런던 올림픽 픽토그램은 이런 자부심과 자존심을 반영한 디자인이다. 지하철 노선에 사용된 직선과 곡선을 모티브로 만들어져서 그런지 속도감이 돋보인다. 가장 눈에 띄는 것은 틀이 사라진 것이다. 과감하게 틀을 벗김으로써 기존 픽토그램의 공식을 또 한 번 갱신했다.

2014년 베이징 올림픽 픽토그램도 호평을 받았다. 자연스러운 곡선이 붓글씨 문화의 특징을 잘 살렸다. 선의 형태는 갑골문자를 반영했다고 한다. 중국 문명의 가장 큰 자부심인 한자는 갑골문자에서 비롯되었다. 한자는 문자로 사용되지만 사실 아이소타입의 한 유형이다. 대부분의 문자가 음을 표기하는 표음문자인 것과 달리 한자는 뜻을 표기하는 표의문자이기 때문이다. 갑골문자의 본래 모양은 현재의 아이소타입과 상당히 유사했다. 이런 점에서 베이징 올림픽의 종목별 픽토그램은 현대적으로 재해석 된 갑골문자인 셈이다.

문자적 특징을 반영한 올림픽 픽토그램이 하나 더 있다. 가장 최근 개최된 2018년 평창동계올림픽이다. 평창동계올림픽 픽토그램의 형상은

한글에서 모티브를 가져왔다. 한글의 기본 자소인 'ㄱ' 'ㄴ' 'ㅅ' 'ㅇ'과 모음의 천지인의 형태를 기본형으로 삼았다고 한다. 하지만 정작 픽토그램에서는 별로 한글의 조형적 특징이 느껴지지 않는다. 앞선 사례들과 달리 설명이 다소 작위적이다.

한글과 한글의 고유 선에서 추출한 그래픽 요소

그래픽 요소를 조합해 만든 픽토그램

보편언어가 된 시각언어, 아이콘

시각언어는 우리 시대의 전유물이 아니다. 이집트에도 있었고 중세에도 있었다. 각종 종교적 상징과 가문의 상징들은 아주 오래된 인류의 관습이었다. 십자가나 만다라 같은 종교적 상징물은 단순한 아이소타입이 아니다. 논리실증주의자들이 비과학적이라 여겼던 복잡한 개념어까지 포괄한다. 기독교 문명인 중세에서는 이런 아이소타입이 광범위하게 사용되었다. 이를 아이콘 icon 이라 말한다. 아이콘이란 단어 자체가 중세의 성스런 미술작품을 의미하는 '이콘'에서 비롯된 말이다.

아이콘도 전형적인 시각언어이다. 픽토그램이 딱딱한 대문자라면 아이콘은 비교적 자유로운 소문자에 해당된다. 아이콘은 단순한 그림부터 추상적 개념까지 포괄하기 때문에 일상에서 활발하게 사용된다. 특히

이미지를 다루는 그래픽 디자이너들은 아이콘을 많이 활용한다. 마치 음악인들의 문자가 음표이듯 디자이너의 문자는 아이콘이라 해도 과언이 아니다.

최근 그래픽 디자인은 인쇄 매체에서 디지털 매체로 급격히 변화하고 있다. 사용자 경험UX이 중요한 디지털 사용자 환경UI에서 아이콘의 효용성은 극대화된다. 그 시작은 애플이었다. 애플의 창립자인 스티브 잡스1955~2011는 개발자였지만 사용자 환경UI 디자인을 아주 중요시 여겼다. 대학을 중퇴하고 타이포그래피에 심취한 적이 있었기 때문이다. 그는 어려운 코딩으로 구성된 화면 때문에 일반인들이 컴퓨터를 사용하기 어렵다고 생각했다. 마치 우리가 아랍어로 된 책을 볼 때 도무지 그 의미를 알 수 없듯이.

잡스는 획기적인 선택을 한다. 화면에서 코딩 언어를 모두 없애고 필요한 기능을 아이콘으로 대체한 '매킨토시' 컴퓨터를 출시했다. 이는 컴퓨터 사용성의 엄청난 혁신이었고 전문가용 컴퓨터가 개인용(퍼스널) 컴퓨터로 대체되는 기폭제 역할을 했다. 2007년 핸드폰의 일대 혁명을 일으킨 스마트폰 '아이폰'도 아이콘으로 작동한다. 매킨토시가 손안에 들어온 셈이다.

최근 컴퓨터를 비롯한 모든 IT기기에는 아이콘이 들어가 있다. 보다 쉽고 빠른 사용자 경험을 설계함에 있어 아이콘의 역할이 절대적이기 때문이다. 서비스 디자인에서 아이콘 경쟁이 치열하다. 특정 서비스를 아이콘으로 유도하고 때론 전체 서비스를 하나의 아이콘으로 요약한다. 최근 아이콘은 직관적 소통만이 아니라 복잡한 추상적 소통에도 적용된다. 아니 문자로 쓰인 개념어보다 훨씬 친밀하고 익숙하다. 이처럼 아이콘은 디지털 세계의 보편어가 되었다.

최근 아이콘은 말과 글처럼 작동한다. 스마트폰이나 컴퓨터 등 IT 기기 사용자들은 대부분 아이콘 소통이 익숙하다. 요즘 젊은이들은 과거의

어른들이 단어들을 연결해 소통했듯, 아이콘들을 연결해 소통한다. 문자
메시지에서 사용되는 아이콘을 '이모티콘emoticon'이라 말한다.
이모티콘이란 감정을 표현한 아이콘을 의미한다. 최근 문자 메시지에서
이모티콘의 사용이 점차 높아지는 추세다. 복잡한 감정을 표현하기에
문자보다는 이모티콘이 유용한 경우가 많다. 문자와 이모티콘의 적절한
조합으로 자신의 감정을 효과적으로 전달 가능하다. 마치 이집트의 고대
벽화처럼.

　　픽토그램, 아이콘, 이모티콘의 활용에서 보듯 현대는 시각언어의
시대다. 비로소 노이라트와 잡스의 꿈이 이루어진 것이다. 노이라트가
아이소타입을 재발견하고, 오틀 아이허가 픽토그램을 정립하고, 이를
스티브 잡스가 아이콘으로 활성화시켰다면, 찰스 샌더스 퍼스1839~1914는
시각언어의 기호학을 정립했다. 퍼스는 실용주의 기호학자였다. 그는 문자
기호가 아닌 이미지 기호 즉 시각언어를 주목했다. 퍼스는 시각언어를
아이콘, 심벌, 인덱스로 분류한다. 아이콘이란 '보이는 대상'을 단순한
이미지로 표현한 형태를 의미한다. 어떤 대상이 아이콘화 되면 그 대상
일반을 대표하는 보편적 이미지가 된다. 화장실 앞에 있는 남자 여자를
구분한 이미지가 대표적이다. 심벌은 '보이지 않는 대상'을 시각적으로
표현한 것이다. 신이나 이념, 우주 등은 본 경험 없기 때문에 대부분
삼각형이나 별, 동그라미 등의 추상적 도형으로 그려진다. 이런 이미지들이
심벌이다. 마지막으로 인덱스는 대상이나 행동을 정확하게 가리키는
이미지를 말한다. 도로 표지판의 화살표가 대표적이다.

　　일반 언어로 치면 아이콘은 명사이고, 심벌은 형용사나 부사,
인덱스는 지시하는 동사에 해당된다. 명사에 해당하는 아이콘이라도
문화적 차이에 따라 해석의 차이가 있을 수 있다. 때문에 아이콘만으로
소통하면 오해가 있기 마련이다. 심벌은 더 심각하다. 본 적이 없는 대상을
표현하기에 무한대의 해석이 가능하다. 심벌은 거대한 의미를 포괄한다는

장점이 있지만 심벌을 통한 소통은 거의 불가능하다. 반면 인덱스는 보통 이미지와 대상이 1:1로 연결되기에 정확하고 명확한 소통을 추구한다. 오른쪽을 가리키는 화살표를 보고 오해하는 사람은 별로 없다. 아니 거의 없다고 해도 과언이 아니다.

우리가 단어들을 엮어 문장을 만들 듯, 시각언어들도 문장으로 엮으면 복잡한 소통도 가능하다. 단어의 선택과 문장 연결이 엉망이면 전혀 이해가 안 되듯이 부적절한 이미지 연결은 소통에 도움이 되지 않는다. 그렇기 때문에 시각언어를 사용하기 위해서는 반드시 아이콘과 심벌, 인덱스의 의미와 역할을 알아야 한다. 그래야 시각언어들을 적절하게 선택하고 조화시킬 수 있기 때문이다.

시각언어를 공부하자

〈만화의 이해〉의 저자 스콧 맥클라우드는 아이콘을 재밌게 설명한다. 두 사람이 서로를 볼 때 상대방의 얼굴은 보이지만 나 자신의 얼굴은 보이지 않는다. 하지만 나는 내 얼굴을 인식하고 있으며 그것은 보이는 얼굴처럼 구체적이진 않지만 감정이 이입된 단순화된 얼굴 상태다. 눈을 감고 자신의 얼굴을 상상하는 느낌이랄까. 그는 이를 '탈바가지 효과'라 부른다.

'탈바가지 효과'는 아주 적절한 예시이다. 이와 유사한 표현이 '표상'이다. 표상이란 우리가 감각적으로 경험했던 어떤 대상을 생각할 때 떠오르는 이미지를 말한다. 눈을 감고 '바나나'를 상상해 보자. 그러면 '바나나 이미지'가 떠오른다. 그 바나나는 구체적인 형상은 아니지만 맛과 촉감 등은 생생하다. 감각적으로 지각한 내 얼굴을 상상하듯, 바나나를 먹어본 경험 자체가 '바나나 표상'이다.

맥클라우드는 한발 더 나아간다. 연필을 사용할 때, 운전할 때 등 우리는 도구를 사용하면서 감각이 확장되는 경험을 한다. 연필로 글을 쓰면

손가락으로 글을 쓰는 느낌이고, 자동차를 타면 이동하는 발 감각이 확장되면서 인간 한계를 넘어 엄청나게 빠르게 움직일 수 있다. 인간은 도구를 사용할 때 자신의 감각이 확장되는 느낌을 갖는다. 도구가 내 능력을 확장시켰기 때문이다. 그래서 우리는 도구를 사용할 때 나와 도구를 일체시켜 표상한다고 한다. 즉 내가 사용하는 도구를 나라고 생각하는 것이다. 슈트를 입은 아이언맨처럼.

　　이렇듯 도구의 아이콘 효과는 표상적 감각확장에 도움을 준다. 그렇다면 올림픽 픽토그램은 어떤 효과를 줄까? 먼저 픽토그램은 단순한 그림이기에 다양한 종목을 한눈에 구분할 수 있다. 또한 픽토그램을 보면 글을 몰라도 금방 어떤 종목인지 알 수 있도록 도와준다. 말과 글, 종목의 이름을 몰라도 어떤 스포츠인지 즉각적으로 알 수 있다. 비록 단순한 그림을 본 것이지만 기존의 감각 경험은 다양한 표상을 일으킨다. 그 표상은 말로 설명할 수 없을 정도로 복잡하다. 축구 픽토그램을 보는 순간 우리 머릿속에는 지금까지 경험했던 다양한 축구 경기가 떠오른다. 친구들과 하던 축구, TV나 경기장에서 본 축구, 좋아하는 축구팀과 선수 등등 축구에 대한 여러 가지 경험이 동시에 표상된다. 단순한 그림 하나가 다양한 경험을 표상하도록 이끈 것이다. 이렇듯 픽토그램은 복잡하지만 효과적인 소통 시스템인 셈이다.

　　이를 뇌 과학에선 '맥락 부호화'라 말한다. '맥락 부호화context encoding'란 뇌에 정보가 저장될 때 주변의 맥락까지 함께 저장되는 현상이다. 그래서 어떤 기호를 보면 그 기호와 관련된 맥락적 경험이 자동적으로 떠오른다. 가령 '어머니'를 듣거나 읽으면, 각자는 어머니와 관련된 기억이 떠오른다. 대부분의 단어가 이런 효과를 발휘한다. 픽토그램, 아이콘, 이모티콘 같은 시각언어도 마찬가지다. 뿐만 아니라 수많은 예술 작품이 이런 '맥락 부호화' 효과를 활용한다.

　　르네 마그리트의 그림에 그려진 파이프는 진짜 파이프가 아닌 표상된

파이프이다. 이 파이프가 실제 존재하느냐 혹은 어떤 파이프를 보고 그렸느냐는 중요하지 않다. 그냥 파이프 이미지 자체가 중요한 것이다. 사람들은 파이프를 보면서 자연스럽게 다양한 기억을 떠올린다. 그런데 마그리트는 이 자연스런 표상과정을 정면에서 도발한다. 파이프 그림 아래 "이것은 파이프가 아니다"라고 썼기 때문이다. 파이프와 관련된 기억을 떠올리려던 사람들을 혼란에 빠뜨린다. 이 그림은 문자와 그림의 언어적 혼란을 정확히 묘사했기에 예술을 공부하는 사람들에게 자주 회자된다.

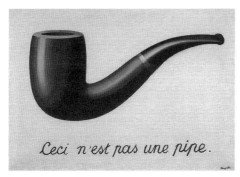

르네 마그리트, 이것은 파이프가 아니다

　　예술의 본질은 무엇일까? 소통이 아닐까? 소통하지 못하는 예술이 어떤 의미가 있을까? 그렇다면 왜 소통을 할까? 결국 목적은 사람들을 하나로 묶어 내는 것이 아닐까. 즉 소통을 통해 공동체를 이루고 싶은 마음이 아닐까. 이를 거꾸로 하면 공동체란 결국 소통이 가능한 사람들을 의미한다. 그렇기에 소통, 즉 언어는 공동체가 되기 위한 전제 조건이다.

　　19세기 계몽주의자 콩도르세는 인류 진보의 마지막 과제로 보편적으로 소통 가능한 언어를 꼽았다. 본래 인류의 언어는 수만 개였지만 국가가 확대되고 제국이 등장하면서 언어의 숫자는 점점 줄어들었다. 현재 전 세계 언어는 수 천 개이며 이마저도 급격히 줄어들고 있다. 콩도르세는 이런 흐름을 읽고 언젠가 전 인류가 같은 언어로 소통하는 모습을

상상했을 지도 모른다. 그렇다면 최후에 남는 언어는 무엇일까? 영어? 중국어? 설마 한국어는 아닐 것이다. 그것이 무엇이든 하나의 언어만 남은 세상은 끔찍하다.

언어적 다양성은 문명과 문화의 다양성을 넘어 개성의 토대이다. 인간은 언어로 사고한다. 발달하는 어린이는 언어를 배우면서 생각을 시작하고 자아를 만들어간다. 어떤 언어를 구사하느냐에 따라 개성이 달라진다. 때론 언어 수준이 인격 수준으로 여겨진다. 언어는 그 집단의 근본 문화이며, 문명의 기반이기에 언어가 사라지면 문화도 문명도 사라진다.

언어에도 다양성이 중요하다. 다양성이 줄어든 자연을 황폐하다고 말하듯 언어적 다양성이 줄어들면 생각도 문화도 황폐해진다. 하지만 언어가 너무 다양하면 소통이 어려워진다. 개와 고양이, 원숭이는 서로 소통 할 수 없듯이, 아랍인과 한국인은 소통이 어렵다. 소통을 원활하게 하려면 다양한 개성과 더불어 적절한 보편성도 요구된다.

언어적 다양성을 유지하면서 적절한 소통이 가능하도록 하려면 어떡해야 할까? 첫 번째는 번역의 활성화다. 번역이 많아져서 2~3개의 언어를 동시에 사용하는 문화가 활성화되어야 한다. 가장 손쉬운 방법이지만 실천이 어렵다. 두 번째는 언어의 개념을 확대해야 한다. 보통은 언어를 말과 글 중심으로만 이해하려든다. 하지만 사실 수리영역인 수학도 언어이다. 숫자 '0'은 '없음'만을 의미한다는 점에서 숫자는 일종의 개념적 인덱스이다. 숫자만이 아니라 음표도 언어다. 음표는 소리의 높낮이와 길이를 의미한다. 이처럼 우리 삶에는 말과 글 외에도 다양한 보편언어가 존재한다. 언어에 대한 개념 확대는 언어의 다양성과 적절성이라는 두 마리 토끼를 잡기 위한 첫발이다.

우리는 늘 본다. 우리 생활 속에는 문자와 이미지가 혼재되어 있지만 문자를 읽기보다 이미지를 보는 경우가 훨씬 많다. 그런데 그 이미지를

언어로 여기는 사람은 거의 없다. 픽토그램, 아이콘, 이모티콘을 문자로
생각하지 않는다. 나는 시각언어도 일종의 언어이고 문자라는 인식전환이
필요하다는 생각이다. 우리 주변의 예술작품들과 상품들도 마찬가지다.
보고 경험하는 이미지들 모두 언어이자 문자라는 점을 인식해야 한다. 그럼
시야가 넓어지고 일상의 풍경도 달라진다. 소통능력이 향상됨은 물론이다.
최근 두각을 나타내는 웹툰 작가들과 디자이너, 애니메이션 혹은 영화
감독들은 모두 이런 인식과 역량을 갖춘 사람들이다.

　'시각언어'는 딱히 새로운 관념이 아니다. 근대에 발명된 시각언어와
별도로 인류는 이미 오랜 시간 문자로 사용된 시각언어를 갖고 있다. 바로
한자다. 한자는 읽는 문자에 앞서 보는 문자다. 소리만을 기록하는
표음문자의 경우 형태적 의미가 없지만 한자는 형태 자체가 의미이기
때문이다. 이런 표의문자를 때론 표음문자로 사용했기에 한자는 형태와
소리가 조화를 이룬다. '보임'에만 쓰이는 픽토그램과 아이콘, 이모티콘과
달리 '읽기'를 겸하는 한자는 고도로 복합적인 시각언어이다. 시각언어의
최후가 있다면 수 천 년 간 다듬어진 '한자'라는 생각이다.

　그래서 후배들에게 늘 당부하다. "한자를 공부해라." 한자를 공부하란
말은 한자의 구성 요소들을 하나하나 쪼개어 그 모양과 소리, 개념, 역사적
쓰임을 공부하란 말이다. 한자는 중국문자가 아니다. 크게 양보해 한자가
중국 문화의 산물이라 해도 단순히 한 국가의 말소리를 기록한 문자가
아니다. 수 십 억 동아시아인들의 보편인식을 토대로 구성된 그림이자
문자이다. 한국어 대부분이 한자어에서 비롯되기에 한자를 모르면 사실상
까막눈이다. 일본에서 한자는 여전히 문자로 사용된다. 중국, 한국, 일본만
합쳐도 약 16억 인구, 즉 인류의 약 20%가 사용하는 문자다. 게다가
이 땅의 지난 수 천 년의 역사가 대부분 한자로 기록되어 있다.

　이제 정리해 보자. 인간은 언어로 소통한다. 생각은 말로 표현되고
말은 그림으로 기록되었다. 문자가 발명되면서부터는 주로 문자로

기록되었다. 하지만 문자만으로는 소통에 한계가 있었다. 그래서 시각언어의 필요성이 대두되었다. 근대에 들어와 다시 시각언어가 조명되었고, 세계화가 진행되면서 직관적이고 보편적으로 소통 가능한 시각언어가 발달했고 국제 행사와 공간에서 시각언어가 활용되었다. 4년마다 열리는 올림픽 픽토그램은 시각언어의 발달 흐름을 보여주는 좋은 사례다.

정확하고 효율적인 소통을 위해서는 말과 글 나아가 그림, 즉 시각언어를 모두 활용해야 한다. 실제로 수많은 IT기기에서 시각언어가 활용되고 있지만 여전히 대부분의 사람들은 시각언어를 문자가 아닌 장식으로 여긴다. 그래서 시각언어도 다른 형식의 문자라는 인식 전환이 필요하다. 이 글은 이런 취지에서 쓰여 졌다. 마지막으로 시각언어의 끝판왕 한자가 있다. 굳이 한자를 소개한 이유는 한자를 아는 것이 시각언어를 공부함에 있어 큰 도움이 되리라 확신하기 때문이다. ▨

* 참고사이트
http://gilbutbook.tistory.com/1150
http://photohistory.tistory.com/8708
http://scienceon.hani.co.kr/34498

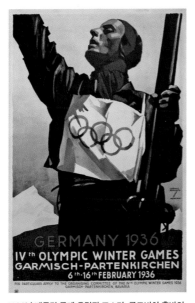

1936년 베를린 동계 올림픽 포스터, 루드비히 홀바인

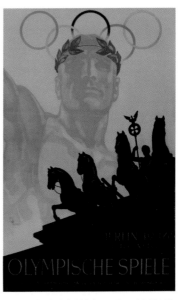

1936년 베를린 하계 올림픽 포스터, 프란츠 뷔르벨

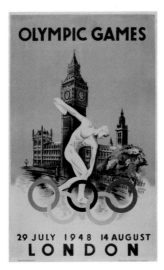

1948년 런던 올림픽 포스터

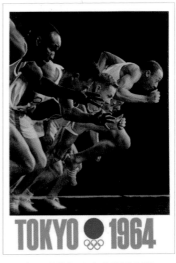

1964년 도쿄 올림픽 포스터, 가메쿠라 유사쿠

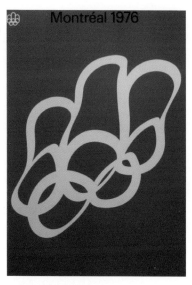

1976년 몬트리올 올림픽 포스터

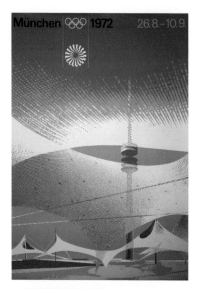

1972년 뮌헨 올림픽 포스터

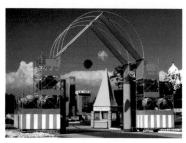

1984년 LA 올림픽 시설물 디자인, 존 저드

1984년 LA 올림픽 환경 그래픽, 데보라 서스만

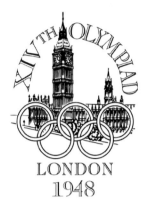

1948년 런던 올림픽 로고

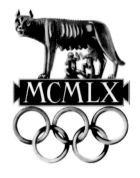

1960년 로마 올림픽 로고

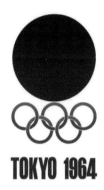

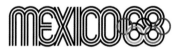

1968년 멕시코 올림픽 로고

1964년 도쿄 올림픽 로고

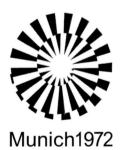

1972년 뮌헨 올림픽 로고

몬트리올 대회 디자인 매뉴얼:
공식 로고타입으로 유니버스(Univers)가 명시되어 있다.

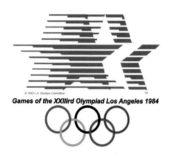

1984년 LA 올림픽 로고

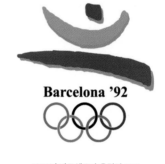

1992년 바르셀로나 올림픽 로고

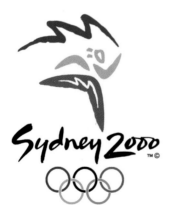

2000년 시드니 올림픽 로고

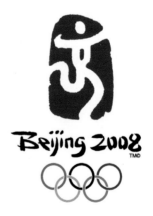

2008년 베이징 올림픽 로고

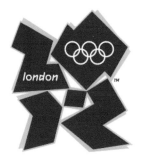

2012년 런던 올림픽 로고, 울프 올린스

Rio2016™

2016년 리우데자네이루 올림픽 로고

London Olympics 2012

ABCDEFGHIJKLM
NOPQRSTUVWXYZ
abcdefghijklm
nopqrstuvwxyz
0123456789!?#
%&$@*(()/))

2012년 런던 올림픽 공식 서체

Fonte
Rio2016™
Paixão
Transformação

리우 올림픽 공식 서체와 디자인 모티브

Klute, A
Small-Town
Detective
Searching
For A Missing
Man Has Only
One Lead

런던 올림픽 공식 서체의
모티브가 된 서체(클루트)

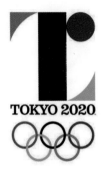

리에주 극장 로고(오른쪽)와, 이를 표절했다는 의혹을 받은
사노 겐지로의 도쿄 올림픽(왼쪽) 엠블럼

2020년 도쿄 올림픽 로고:
사노 겐지로의 기존 엠블럼을 폐기하고
재공모를 통해 새로 결정된 엠블럼

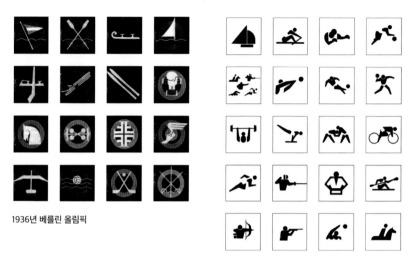

1936년 베를린 올림픽

1964년 도쿄 올림픽

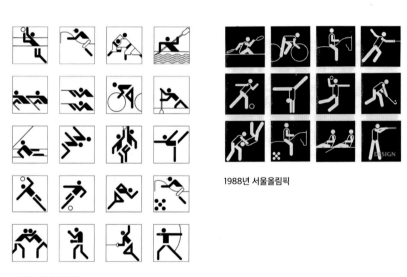

1976년 뮌헨 올림픽

1988년 서울올림픽

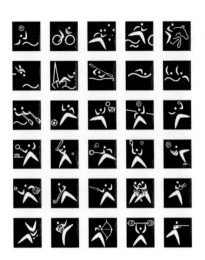

2000년 시드니 올림픽

2004년 아테네 올림픽

2012년 런던 올림픽

2014년 베이징 올림픽

한국 디자인사의 한 장면 ⑤

이현세의 만화 〈공포의 외인구단〉 1982

김종균
디자인문화비평가

　　1980년대는 3S의 시대였다. Screen, Sports, Sex. 그중 가장 큰 파장을 미친 것은 단연 스포츠다. 1970년대부터 '체력은 국력'이라는 슬로건을 사용하였다. 1981년 독일 바덴바덴에서 서울올림픽 유치를 확정하고 난 후, 본격적으로 체육의 시대로 접어들었다. 정부는 서울올림픽이라는 거대 이벤트를 통해 국민의 결속과 단합을 이끌고, 경제 발전의 원동력으로 활용하기를 바랐다. 그리고 스포츠 정치는 성공적이었다.

　　1982년, 각 지역을 연고로 한 프로스포츠가 창설되었다. 1970년대까지 국민 스포츠는 프로레슬링이었지만, 80년 이후 야구와 씨름에게 자리를 내어 줬다. 1980년대, 갑작스레 단행된 교복자율화 조치에 미처 대응을 하지 못한 기성복 시장을 대체해, 스포츠 브랜드의 체육복이 외출복을 대표할 만큼 인기를 끌었다. 나이키, 아식스 등의 외국 브랜드 뿐만 아니라, 르카프, 프로스펙스 등의 국내 브랜드도 최대 호황을 누렸다. 부산 사상공단은 스포츠용품을 만들며 호황을 누렸다. 1982년 이현세의 만화 〈공포의 외인구단〉이 만화로는 예외적으로 국민적인 인기를 끌었고, 영화화되는 기염을 토했다. 가수 정수라는 "난 네가

기뻐하는 일이라면 무엇이던 할 수 있어~"라는 만화 대사가 들어간 노래를 불러 인기를 누렸다. 스포츠를 소재로 한 만화와 영화는 폭발적으로 늘어났다. 1987년에는 국내 최초의 자체 제작 TV 애니메이션 〈떠돌이 까치〉, 〈달려라 호돌이〉가 제작되었다. 물론 모두 스포츠 만화였다.

1980년대에 만화가 호황을 누린 원인은 다른 곳에 있었다. 1960~70년대까지 만화나 만화영화 업계는 매우 영세했고, 대부분 일본 만화의 아류작이었다. 일본 애니메이션만은 철저히 봉쇄되어 고작 〈똘이장군〉, 〈로봇 태권브이〉와 같은 반공만화영화가 주류였다. 박정희 정권에서 만화책과 만화잡지는 '수입펄프를 낭비하는 원흉'으로 지목하여 단행본은 사라지고, 출판만화는 돌려보는 대본소(만화방) 만화밖에 없었다. 이마저도 아동들에게 유해하다는 이유로 사전심의, 수정, 삭제가 빈번했다. 하지만, 80년대 들어 만화에 대한 규제가 풀리자, 가장 먼저 육영재단의 〈보물섬〉이 출간되며 대성공을 거둔다. 만화잡지를 금지시킨 박정희 대통령의 딸이 운영하는 육영재단이 만화잡지를 부활시켰다는 점은 참으로 아이러니하다.

한국의 단행본 만화시장을 되살려낸 신호탄은 '공포의 외인구단'이었다. 어린아이나 보는 유치한 만화가 대중문화를 선도할 수 있다는 가능성을 보여주었고, 프로 스포츠와 올림픽의 열기에 힘입어 국민 만화로 발돋움했다. 이 무렵 만화는 온통 스포츠 소재였다. 만화가 이현세는 80년대의 대부분을 '까치'를 주인공으로 하는 스포츠 소재 만화를 그렸고, 허영만도 '10번 타자', '변칙복서', '돌주먹', '태풍 스트라이크' 등과 같은 스포츠 만화를 주로 그렸다. 독고탁으로 유명한 이상무는 주로 야구만화를 창작했다. 스포츠는 심의나 검열을 피하기 좋은 소재였고, 또 정부의 문화정책 기조이기도 했다. 3S정책과 서울올림픽은 우리나라의 문화지형을 바꾸었다. 비록 국민의 정치에 대한 관심을 멀리하기 위한 우민화愚民化 정책의 일환이었지만, 대중문화를 폭발적으로

성장시킨 원동력이기도 하다. 정치는 독재로 일관했지만, 문화에 대해서는 방임상태였다. 프로 스포츠의 열기로 주말마다 사람들은 경기장으로 몰려들었고, 심야영업이 활성화되고 러브호텔이 성업하였다. 물론 만화시장도 되살아났다.

만화시장의 성공을 뒷받침하는 또 다른 사건이 있었다. 올림픽을 한 해 앞둔 1987년, 미국의 압력에 의해 한국은 세계저작권협회에 가입하며 외국의 저작물도 모두 보호하는 방향으로 법을 개정해 나갔다. 그간에 미키마우스나 도라에몽, 스파이더맨 같은 해외저작물은 국내에서 전혀 보호되지 않았고, 누구나 로열티 없이 공짜로 사용해 왔었다. 해외저작물이 순식간에 사라진 시장에 국내 캐릭터가 조금씩 살아나기 시작했다. '설까치'나 '독고탁', '둘리' 같은 토종 캐릭터 들이다. 정부가 만화를 살리려는 의도를 가진 것은 아니었겠지만, 결과적으로 1980년대 우민화 정책을 통해 우리 만화시장은 되살아났고, 그 첫발을 내딛게 해준 작품이 바로 이현세의 〈공포의 외인구단〉이 아닌가 싶다. ∎

베를린에서 만나는 바우하우스들

바우하우스 100주년 현지 르포

김상규
서울과학기술대 디자인학과 교수

바우하우스 아카이브 입구

#1

2018년 4월 30일, 베를린 바우하우스 아카이브 Bauhaus-Archiv / Museum für Gestaltung Berlin가 문을 닫았다. 마지막 날엔 행사가 많고 의미도 있어서 3월에 방문했을 때보다 많은 사람들이 방문했다. 1979년에 발터 그로피우스가 설계한 건물은 그동안 제 몫을 단단히 해냈고 이젠 세월의 때가 많이 묻어 있었다. 곳곳에 설치된 사운드 아카이브 설치 작업 덕분에 마치 한참 이전에 세워진 건물처럼 고색古色을 드러내었다.

　　그로부터 딱 두 달 뒤인 6월 30일에 베를린 서쪽 샤를로텐부르크 Charlottenburg 지역에 임시 바우하우스 아카이브라는 이름으로 작은 전시 공간과 매장이 열렸다. 기존의 바우하우스 아카이브 확장 건축을 맡은 스타브 건축회사 Staab Architekten에 따르면, 2022년에 다시 문을 연다고 하는데 실제로는 얼마나 걸릴지 알 수 없다. 내년이 바우하우스 개교 100주년인데 베를린에서는 이를 대표할 기관이 문을 닫은 상태가 된다. 물론 기획자들이 내년 행사를 위해 열심히 준비하고 있겠지만 올해는 베를린에서 별다른 행사가 없다.

바우하우스 아카이브 내부

임시 바우하우스 아카이브 전시장과 매장

쿠담 거리의 베를린 68혁명 전시

#2

가끔 짧은 출장을 빼면 한국을 떠나서 살아본 적이 없던 터라 올해
베를린에서 1년 가까이 지낸다는 것에 기대가 컸다. 문화예술기관도 많을
뿐더러 수많은 전시와 행사가 연일 이어지고 있었다. 그 중에서 바우하우스
관련 행사는 찾기 어려웠다. 베를린 출장 때면 꼭 전시를 챙겨봤던
바우하우스 아카이브도 휴업상태니 정작 바우하우스 얘기는 100주년을
앞두고서 어느 때보다 조용하다.

올해 독일에서 주목한 것은 따로 있다. 먼저, 1918년이다. 바로 1차
세계대전이 끝난 해다. 그해 11월 혁명이 일어나고 1919년에 바이마르
헌법과 함께 바이마르 공화국이 탄생했다. 그 과정에서 또 한 가지 중요한
사건이 있었다. 1919년 1월 19일의 제헌 국민회의 의원 선출에서
사회민주당이 압승했는데 바로 며칠 전인 1월 15일에 1월 봉기를 일으키려
했던 로자 룩셈부르크가 사민당 급진파에게 살해되어 베를린 란트베어
운하의 물 속에 버려진 것으로 알려졌다.

또 두 가지 큰 기념은 1968년과 1818년인데, 각각 68혁명 50주년,
마르크스 탄생 200주년으로 기억되는 해다. 68혁명은 파리 5월 혁명으로

알려져 있지만 베를린에서는 1967년 6월 2일에 경찰의 총에 대학생이
사망한 사건부터 이미 68혁명의 전조가 있었다. 베를린 사건으로 촉발된
학생운동은 프랑크푸르트를 비롯한 도시로 확산되었고 이후 녹색당이
탄생하는 결실로 이어지기도 했다. 이와 관련된 몇몇 전시가 올해 열렸다.

　　마르크스 탄생 200주년 기념행사는 그의 고향인 트리어 Trier에서
대대적으로 열렸는데 베를린에서는 컨퍼런스만 개최되었다. 그렇지만 로자
룩셈부르크 재단이 주최한 이 행사는 5월 2일부터 5일간 10개 강의실에서
80개의 워크샵이 빽빽하게 돌아갈 만큼 대규모였다. 강연자나 토론자로
참여하는 사람들 중에는 마이클 하트, 가야트리 스피박 등 익히 알려진
인물들도 많았다.

#3

바우하우스 역사에 개인적으로 궁금한 것은 베를린 시기였다. 실질적으로
운영되었던 기간은 1932년 10월부터 다음해 4월까지 반년에 불과했지만
칸딘스키도 끝까지 함께 했고 긴박했던 마지막 시기에 다룰 것이 있을
텐데 이에 대한 내용을 찾기가 쉽지 않았다. 미스 반 데 로에가 버려진
공장을 구입하여 학교로 사용하였고 지금은 흔적도 없다.
'비르크부쉬슈트라세49 Birkbuschstrasse49'라는 주소를 찾아서 가보니
남쪽으로 꽤 많이 내려가야 하는 다소 외진 곳이었다. 해당 주소의
건물에는 작은 명패가 하나 붙어 있었고 바우하우스에 대한 짧은 소개글만
있었다. 이곳은 베를린의 바우하우스 투어 코스에도 빠져 있을 만큼 관심이
없는 곳이 되었다.

#4

바우하우스 100주년 관련 행사 중 대중적으로 접근이 가능한 것을
찾는다면 다큐멘터리 영화 한 편이 있다. 닐스 볼프 링크 감독이 제작한

베를린 아카이브가 있던 자리

베를린 아카이브 명패

〈바우하우스 100년, 미래를 건설하다〉
영화 포스터

〈바우하우스 100년, 미래를 건설하다 vom Bauen der Zukunft 100 Jahre Bauhaus〉인데
자막 없는 독일어판으로 예술영화관에서 얼마간 상영했다. 예술영화가
그렇듯이 내가 영화를 보던 날도 대여섯 명 가량의 관객이 띄엄띄엄 앉아
있었다.

데사우 바우하우스 등 유산이 된 곳들과 관련 연구자들의 인터뷰가
전반부를 차지하지만 예술가들이 재해석한 작업, 그리고 건축가 등 현재
활동하는 사람들이 바우하우스를 바라보는 시각을 전하기도 한다. 그 외에
〈모노폴〉이라는 잡지에서 올해 특집으로 바우하우스를 다루었는데
여기서도 몇몇 전문가와 연구자들과 바우하우스의 현재적 의미에 대해
인터뷰한 내용, 알려지지 않은 에피소드를 소개한 기사들이 실렸다.

#5
한편, 바이마르와 데사우는 한창 바쁘게 돌아가고 있다. 바이마르는
이미 바우하우스라는 이름으로 학교를 계속 운영하고 있고 디지털

바우하우스 랩이 설립되어 2014년부터 디지털 바우하우스 서밋이 매년 열리고 있다. 1996년에 바우하우스 건축물을 UNESCO 세계문화유산으로 등재한 데사우는 2019년 개관을 목표로 바우하우스 뮤지엄을 짓고 있다. 이와 관련된 크고 작은 학술행사와 투어, 워크샵 프로그램도 꾸준히 진행하고 있다.

그 외에도 슈투트가르트에서는 〈50 Years after 50 Years of the Bauhaus 1968〉전이 열리는 등 몇몇 도시에서 전시가 열리고 있다.

#6

몇 년 전에 베를린에 처음 왔을 때 길에서 바우하우스를 물어보면 전혀 엉뚱한 곳을 알려주었다. 디자인 전공자들은 당연히 바우하우스 아카이브나 베를린 바우하우스 건물을 떠올리겠지만 베를린 시민에게는 다른 것이 생각나기 때문이다. 현재도 베를린에서 '바우하우스'로 구글 검색을 하면 몇 군데 정보가 나온다. 바로 바우하우스 몰이다. 또 신문과 잡지를 판매하는 곳에 가면 '바우Bau', '바우하우스'라는 이름의 잡지를 쉽게 발견할 수 있다. 베를린에서 '바우하우스'는 건축 자재와 DIY 재료를 판매하는 대형 매장이자 이와 관련된 잡지의 이름으로 더 친숙하기 때문이다.

그런데 벼룩시장이나 중고품 매장에 가면 바우하우스는 빈티지의 대명사로 통용된다. 실제로 바우하우스 시기에 빌헬름 바겐펠트나 크리스찬 델, 마리안네 브란트가 디자인한 조명 기구가 인기를 얻고 있다, 비슷한 모양이긴 하지만 진품임을 확인하기 어려운 물건이라도 바우하우스라는 프리미엄이 붙는다. 슬쩍 가격을 물어보면 판매상은 꼭 바우하우스 스타일임을 강조하면서 당당하게 비싼 가격을 부른다.

또 베를린에 있는 미술관이나 공공기관에는 마르셀 브로이어나 미스 반 데어 로에가 디자인한 책상과 의자가 놓여 있다. 한때는 정말로

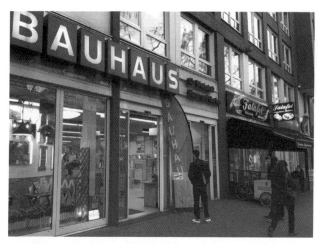

건축 자재와 DIY 재료를 판매하는 바우하우스 몰

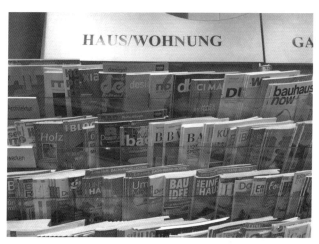

주택·건축 잡지 코너에 있는 바우하우스 잡지들

집집마다 있던 가구였고 소유주가 작고하면서 내놓거나 버려지기도
했다고 하는데, 그렇게 지역 제품이었던 가구와 조명이 이제는 고가의
수집품이 되었다.

#7

아직 드러나지는 않지만 내년을 겨냥하여 준비 중인 행사 소식을 찾을 수
있었다. 먼저 눈에 띄는 것은 'Bauhaus Imaginista'인데 올해 3월부터
국제적인 네트워크로 시작된 프로젝트다. 일본, 중국, 러시아, 브라질 등
세계 여러 나라에서 연계하여 일련의 전시를 진행하고 있고 지난 8월
4일에는 일본 교토에서 먼저 바우하우스전이 개최되었다. 각 도시에서
열린 전시는 내년 봄에 베를린의 세계문화센터 Haus der Kulturen der Welt 에서
종합적으로 열리게 된다. 2019. 03.15.~06.10.

　　아마도 전형적인 컬렉션 전시라면 바우하우스 아카이브가 베를리니쉐
갈레리 Berlinische Galerie 와 공동으로 기획한 〈Original Bauhaus〉전일 것이다.
2019. 06. 09.~2020. 01. 27. Berlinische Galerie 바우하우스 아카이브의 컬렉션을
동원하여 긴 기간 동안 전시하게 되고 내년 9월에는 베를린 바우하우스
주간 Bauhaus Woche Berlin 도 계획되어 있다. 도시 곳곳에서 강연, 영화상영,
퍼포먼스를 진행할 것으로 보인다.

#8

2018년과 2019년은 이래저래 기념할 것이 참 많은 해다. 전시만 하더라도
2017년에 러시아 혁명 100주년 관련 콘텐츠가 올해까지 베를린을 비롯한
여러 도시의 미술관에 남아 있고 여기에 68혁명까지 겹쳐져서 혁명이
중요한 콘텐츠로 이어지고 있다. 국내 사정도 비슷하다. 2017년이 6월
항쟁 30주년이었고 내년이 3.1운동 100주년이자 상해임시정부 수립
100주년이다. 기억해야 할 역사적 사건들이 많아지다 보니 백 년 쯤

되어야 얘깃거리가 된다. 그런데 사실 그 뿐이다. 해석보다 행사가 앞선다. 러시아 혁명의 경우도 1990년대부터 잠잠했다가 100주년에 즈음한 2016, 2017년에 학술행사가 활발해졌다. 대부분 영미권에서 열렸고 그나마 학문적 진전도 크지 않았다고 한다. 노경덕, '탈이념화된 기억-러시아혁명 100주년 기념을 돌아보다', 〈역사비평〉 122호, 2018. 노경덕은 이러한 현상에서 "혁명을 거시적 차원에서 바라보고 그 세계사적 의미를 평가하는 작업은 사라졌다는 점"을 지적한 바 있다.

바우하우스 100주년이란 것도 디자인이나 건축, 공예 분야에서 기원이라고 믿고 싶어 하는 어떤 대상을 역사화하는 것이라는 생각이 든다. 그야말로 전설로 고착되는 것이다. 사실 바우하우스는 제헌의회가 세워지고 그 과정에서 정치적 입장 차이로 살육이 이어진 역사적 격변기에 바로 그 현장인 바이마르에서 개교했다. 이런 배경을 뒤로 하고 자유롭게 컬트(?)를 추구한 이 학교가 결국에는 정치적 입장을 의심받아 폐교에 이르렀다는 점은 의아하다.

#9

아무튼 베를린에서 여러 '바우하우스'를 만났을 뿐 아니라 바우하우스의 다른 면들도 생각하게 되었다. 그러면서 바우하우스 100주년을 한국의 디자인과 딱히 연결 지을 생각은 하지 못했다. 독일은 물론이고 일본에 비해서도 소소한 개인 컬렉션 이외에는 한국이 보여줄 콘텐츠도 없으니 그저 어떻게 돌아가는지 지켜보는 것으로 족할 것이다. 거꾸로 생각해보면 바우하우스와 관련된 유산이 없는 도시의 장점도 있다. 그만큼 그것을 지켜야 한다거나 의미를 부여할 부담이 전혀 없다는 것을 장점으로 삼아 뭔가를 해볼 수 있다. 적어도 베를린보다는 더 자유롭게 다른 시점으로 평가하고 재기발랄하게 재해석한 콘텐츠를 만들어낼 수 있다는 것이다. ▪

여행, 관광, 기념품: 주체와 타자의 시선의 변증법

최 범
디자인 평론가
파주타이포그라피배곳 디자인인문연구소 소장

여행과 기념품

여행에서 기념품^{souvenir}은 빠질 수 없는 요소이다. 기념품은 여행의 추억을 오래도록 붙들어두고 되살려주는 역할을 한다. 오늘날 여행은 관광을 목적으로 하는 경우가 많지만, 근대 이전에는 그런 성격의 여행이 없었다. 과거의 여행은 종교적이거나 상업적 또는 군사적 목적을 위한 것이었다. 종교적 여행은 성지순례라는 형태를 띠었으며, 순례자들은 주로 성물聖物을 기념품으로 가져왔다. 상업적 여행은 교역을 위한 것이었기에 기념품은 중요하지 않았을 것이다. 군사적 여행은 원정을 의미하며 원정에서의 기념품이란 곧 전리품이었다. 오늘날 각종 경기에서 상패로 주는 트로피^{trophy}라는 것의 기원이 바로 전리품이며, 전쟁에서 공을 세운 군인들에게 주는 훈장도 원래는 전장에서의 노획물(빈번히 약탈에 의한)을 대신하여 보상해주는 의미에서 생겨났다고 한다. 물론 오늘날 감각으로 볼 때 군사적인 원정을 여행으로, 전리품을 기념품으로 받아들이기는 곤란하지만, 객관적으로 볼 때 이것도 엄연히 여행의 일종이었고 그 부산물이었음은 부정할 수 없다.

현대적인 여행의 기원은 17~18세기 영국의 그랜드 투어^{Grand Tour}이다. 그랜드 투어란 영국의 귀족 자제들이 유럽 대륙을 장기간 여행하는 것을 말한다. 짧게는 1~2년, 길게는 10~20년까지 이어졌던 그랜드 투어는 유학과 관광을 겸한 일종의 교양여행으로서, 뒤늦게 강대국의 지위에 오른 섬나라 영국이 유럽 대륙과의 문화적 격차를 극복하기 위한 노력의 일환이었다고 볼 수 있다. 귀족 자제들은 그랜드 투어를 마쳐야만 성인 귀족으로서 가문을 계승할 자격을 얻고 지배층으로서 공적인 삶을 시작할 수 있었다고 한다.

그랜드 투어의 대상지는 프랑스와 이탈리아인데, 최종적인 목적지는 로마였다. 그랜드 투어가 영국보다 앞선 유럽 대륙의 문화를 배우려는 것이었던 만큼 여행의 주된 목표는 현지에서의 프랑스어와 이탈리어어

학습, 무도, 승마, 펜싱 수련, 유럽 왕족이나 귀족층 방문 등이었다. 물론 그랜드 투어에는 지도교사와 하인이 동반했고 돈도 많이 들었다. 그리고 이들은 귀국할 때면 반드시 값비싼 이탈리아의 예술품을 구입하여 가지고 왔다고 한다. 이것이 곧 전리품이자 기념품이 아니고 무엇이겠는가. 괴테의 에세이집 〈이탈리아 기행〉이나 영화 〈전망 좋은 방〉제임스 아이보리, 1985은 모두 그랜드 투어를 배경으로 하는 작품들이다.

영국에서 시작된 그랜드 투어는 점차 독일이나 러시아, 미국의 상류층들에게까지 퍼져나갔고, 19세기 말에는 대중화되면서 오늘날 관광 여행의 기원이 되었다고 한다. 그런 점에서 관광이란 매우 현대적인 형태의 여행이라고 할 수 있다. 오늘날 여행으로서의 관광 또는 관광으로서의 여행은 커다란 산업이 되었고 현대문화의 큰 부분을 차지한다. 대규모 여행과 관광은 18~19세기의 그랜드 투어와는 비교할 수 없을 정도로 세계에 대한 현대인들의 경험과 인식을 크게 변화시켰다. 그것은 무엇보다도 전통적인 공동체를 변화시켰으며 공동체들 사이에 새로운 상호작용을 촉발시켰다.

한국의 근대화와 공예의 기념품화

19세기 말 개항을 하면서 조선도 근대화의 길로 들어섰다. 나라의 문이 열리자 외국인들이 조선을 찾아왔다. 처음에는 주로 외교관과 선교사, 언론인들이었고 점차 이주민도 생겨났는데, 그들은 조선의 물건에 관심을 보이고 기념품으로 수집하기 시작했다. 이때부터 이미 도자기와 나전칠기는 인기 있는 품목이었다. 20세기 초 조선이 일본의 실질적인 지배에 들어가게 되자 이러한 경향은 더욱 가속화되었다. 이내 조선은 일본인들에게 인기 있는 관광지가 되었던 것이다. 반도를 관통하는 철도가 부설되었고 현해탄에는 정기연락선이 운행되었다. 조선 지도와 여행안내서, 엽서 등이 많이 제작되어 팔렸다.

일본인들은 조선 공예에 열광했다. 특히 고려청자는 일본인들에게 매우 인기가 있어 고분 도굴이 성행하고 모조품이 많이 만들어졌다. 서울에는 일본인들을 위한 경매시장이 형성되기도 했다. 이중에는 진정 조선 공예를 사랑하여 이 땅에 생을 바친 사람도 있었다. 아사카와 노리다카와 아사카와 다쿠미 형제는 일찍이 조선에 건너 와 조선의 도자기를 수집하고 연구했다. 임업기술자였던 동생 아사카와 다쿠미는 〈조선의 소반〉과 〈조선도자명고^{朝鮮陶磁名考}〉라는 저서를 남겼고 끝내 조선 땅에 뼈를 묻었다. 아사카와 형제는 야나기 무네요시에게도 영향을 끼쳐 야나기가 조선 예술에 관심을 가지는데 결정적인 역할을 했으며, 야나기는 조선 공예에 대한 연구를 바탕으로 그의 민예론을 창출해내기에 이르렀다.

물론 식민지 시기 조선 공예에 관심을 가진 일본인들은 아사카와 형제나 야나기 무네요시 같은 교양 있는 지식인만이 아니라 조선 도자기 수집으로 돈을 벌려는 사람, 식민지 조선에 놀러 왔다가 이국적이고 특색 있는 물건이나 하나 사려고 하는 사람 등 매우 다양했다. 아무튼 분명한 것은 이러한 일본인들에 의해 조선의 전통공예가 본격적으로 수집품이자 관광기념품이 되었다는 사실이다.

한편 이와는 달리 전통공예를 보존하기 위한 조선의 노력도 있었다. 1908년 대한제국 황실은 한성미술품제작소를 설립한다. 개항 이후 일본을 통해 값싼 산업 제품들이 들어오고 전통적인 경공장^{京工匠} 시스템이 붕괴되면서, 황실이 필요로 하는 격조 있는 기물들을 구하기가 어려워지자 직접 생산을 하기로 한 것이다. 이전에는 관영 수공업 체제인 경공장에서 왕실과 국가 수요의 물품들을 공급했지만, 그것이 더 이상 불가능해졌기 때문이다. 조선의 마지막 연대에 설립된 이 기관은 일제 시대 후반기까지 존속하였는데, 그 과정에서 몇 차례의 변화를 겪는다. 그것은 운영 주체와 방식의 변화이면서 생산품의 변화이기도 했다.

1910년 한일합방이 되면서 대한제국 황실이 이왕가^{李王家}로 격하되자

한성미술품제작소도 이왕직미술품제작소로 이름을 바꾸었다.
이왕직미술품제작소는 여전히 이왕가의 소유이기는 했지만, 이때부터
일본인들이 사업에 참여하기 시작했다. 그러다가 1922년에는 운영이
완전히 일본인의 손으로 넘어가면서 조선미술품제작소가 되었다.
조선미술품제작소는 주식회사 형태로 1937년까지 운영되었다.

이처럼 대략 30년에 걸쳐 한성미술품제작소1908~10년, 이왕직미술품
제작소1910~22년, 조선미술품제작소1922~37년로 바뀌어간 조선 왕실 공예의
마지막 행적은 이후 한국 근대공예가 밟게 될 운명의 축소판이라고 해도
과언이 아니다. 왜냐하면 그 속에는 한국 근대공예의 주요 양상이 모두
들어 있기 때문이다. 그러니까 전통 왕실 기물의 제작에 충실했던 한성
시기가 전통공예의 보존을 의미한다면, 이왕직 시기에는 고대 중국의
의례용 청동기와 고려청자의 재현에 몰두하였는데, 이는 상류층의 완상
취미에 부응하는 고급 수집품으로서의 공예에 치중한 것이었다. 마지막
조선미술품제작소에 오면 판매에 한층 힘을 기울이면서 전통공예를
응용한 각종 기념품과 장식품 제작이 주를 이루게 된다. 그러니까 이
일련의 미술품제작소들이 생산한 공예품들은 각기 전통공예, 완상용
수집품, 기념품으로서의 공예라는 다기한 존재방식을 압축적으로 보여주고
있는 셈인데, 이중에서도 특히 마지막 조선미술품제작소 시기의 경향에
주목할 필요가 있다. 왜냐하면 이것이야말로 한국 전통공예의
관광기념품화의 표본이기 때문이다.

이러한 현상은 해방 이후에도 계속되었다. 이제는 일본인을 대신하여
이 땅에 주둔한 미군들이 주된 수요자가 되었다. 그들은 귀국 시에
나전칠기를 선물로 많이 사갔으며 당시에 나전칠기는 공급이 달릴
정도였다고 한다. 이리하여 한국의 근대공예는 자의든 타의든 관광기념품을
주된 분야로 삼지 않을 수 없었다. 이러한 인식은 1960년대부터의 산업화,
1970년대의 새마을운동 과정에서도 근본적으로 바뀌지 않았다.

오히려 박정희 대통령의 지시로 시작된 농가 소득증대 사업은 이러한
경향을 더욱 강화하였다. 1971년에는 '전국관광민예품 경진대회'(현재
전국공예품대전)가 개최되었다. 당시 토산품, 특산품, 민속공예품이라고
불렸던 공예품은 사실상 관광기념품의 다른 이름이었다.

　　그 연장선상에서 오랫동안 공예는 관광 정책의 대상으로 간주되었다.
오늘날 많은 사람들이 공예를 관광기념품과 동일시하는 사고방식도
이러한 역사의 결과물이라고 할 수 있다. 한국의 근대화 과정에서 공예가
다른 방식의 발전경로를 밟지 못하고 주로 관광기념품화된 것에 대해서는
여러 가지 평가가 가능할 것이다. 물론 한국 근대공예의 다수가
관광기념품이었다고 해서 관광기념품이 모두 공예인 것은 아니다. 사실
오늘날 관광기념품은 공예품이 아니라 대량생산되는 공산품인 경우가
많다. 그럼에도 불구하고 공예품=관광기념품이라는 인식이 지배적인 것은
앞서 말한 대로 한국 근대공예의 역사와 무관하지 않은 것이다. 아무튼
한국의 근대공예에는 관광기념품의 그림자가 깊이 드리워져 있다. 그것은
어쨌든 근대화 과정에서 전통공예의 변용의 한 양태였다. 또한 그것은
근대공예의 존재방식으로서는 주변적이면서도 동시에 지배적인
것이었다고 할 수 있다.

기념품, 주체와 타자의 변증법을 위하여

　　여행은 주체와 타자의 만남이다. 이때 주체와 타자의 관계는
상대적이다. 여행자에게 여행지와 그곳의 주민은 타자이며 구경거리이다.
반대로 현지 주민에게 여행자는 타자이며 그들에게 보여지는 존재이다.
이처럼 여행을 통해 주체와 타자는 서로 보고 보여지는 관계를 맺는다.
그래서 여행은 주체와 타자의 만남인 것이다. 기념품이란 기본적으로
이러한 구조 속에서 생겨나는 것이다. 그러므로 기념품에는 주체와 타자의
교차되는 시선이 녹아 있게 마련이다. 이것은 사진의 경우와 유사하다.

사진은 반드시 찍는 주체와 찍히는 객체(피사체)가 있게 마련이다. 주체는 객체를 찍는다. 하지만 사진을 찍는 주체도 찍히는 객체의 시선을 되받게 마련이다. 왜냐하면 객체 역시 사진을 찍는 주체를 바라보기 때문이다. 이렇게 시선의 교차가 일어난다.

"우리가 한 사물에 시선을 준다는 것은 대상과 우리 자신의 관계를 바라다보는 것이다. 인간의 시선은 끊임없이 살아 움직이기 때문에 사물을 그것 하나로 인식하는 것이 아니라 그것을 둘러싸고 있는 주변의 대상과 관계 지움으로써 인식하게 된다. 이렇게 함으로써 우리 앞에 무엇이 존재하는가를 알게 되는 것이다. 우리가 무엇인가를 보게 되면 곧 우리 자신 역시 바라다 보일 수 있다는 사실을 깨닫게 된다. 그리고 다른 사람의 시선과 나의 시선이 마주침으로써 우리가 세계의(바라다 보이는) 일부임을 알게 되는 것이다."[1]

존 버거의 말은 매우 시사적이다. 우리가 여행의 타자가 된다는 것은 대상이 될 뿐 아니라, 그러한 경험을 통해서 우리를 보는 그들을 보는 것이기도 하기 때문이다. 다시 말해서 우리는 보임으로써 본다. 개화기를 생각해보자. 당시 이 땅에 온 서양인들은 우리를 사진 찍었다. 그들을 찍는 자이고 우리는 찍히는 자, 즉 피사체였다. 그것은 일단은 일방적이었다. 하지만 말 그대로 완전히 일방적인 것만은 아니었다. 왜냐하면 사진을 찍히는 것도 나름대로 주체의 반응을 가져오게 마련이고, 그런 과정을 거쳐서 우리도 마침내 사진을 찍힌다는 것이 어떤 것인지, 나아가 우리가 사진을 찍게 되기도 하는 그런 경험의 계열이 주어지기 때문이다. 우리는

1 존 버거, 강명구 옮김, 〈영상 커뮤니케이션과 사회〉(Ways of Seeing), 나남, 37쪽

이러한 경험과 과정을 통해서 조금씩 근대화되었다.

> "피사 체험은 근대 체험이다. 피사체가 된다는 것, 사진 찍힌다는
> 것은 곧 근대 체험의 일부를 이룬다. 근대 한국인은 피사체로부터
> 탄생하였다. 그러므로 근대화된다는 것은 사진 찍힘에 익숙해진다는
> 것을 의미한다. 사진은 가장 근대적인 매체이다. 그것은 사진이
> 근본적으로 세계의 비밀을 부정한다는 데 있다. 사진은 이 세계에서
> 볼 수 없는 것, 보여줄 수 없는 것, 보아서는 안 되는 것이 있다는
> 사실을 인정하지 않는다. 카메라 앞에서 세계는 부끄럼 없이
> 나신裸身을 모두 드러내어야 한다. 그런 점에서 사진은 본질적으로
> 포르노그래피적이다. 사진 앞에서 우리는 모두 포르노그래피의
> 대상이자 관객이 된다."[2]

이러한 관점을 기념품에 대입해볼 수 있다. 우리가 마치 사진
찍힘으로써, 피사체가 됨으로서 근대화되기 시작한 것처럼, 여행의 대상이
되고, 관광의 대상이 되고, 전통공예가 기념품이 됨으로써 근대화되었던
것이다. 이것은 일차적으로는 서양인과 일본인이라는 타자에 의한 우리
자신의 대상화였지만, 한편으로는 그들의 시선을 내면화함으로써 우리
자신이 일정하게 근대적 주체가 되는 과정이었다고도 할 수 있다. 그러므로
기념품이 된 한국의 근대공예에 타자의 시선이 깊이 배어 있는 것은
너무나 당연하다. 하지만 이러한 사실을 지나치게 불편하게만 생각할
필요는 없다. 기념품이란 어차피 타자를 위한 것이다. 자기 자신의 삶을
기념품으로 만들 필요는 없기 때문이다. 물론 타자의 시선을
내면화함으로써 점차 '연기하는 자아'가 되어가는 것은 바람직하지 않다.

2　최 범, '피사의 추억, 피사체의 주역', 변순철 사진집 〈전국노래자랑〉 발문, 눈빛. 88쪽

그래서 기념품을 주체와 타자의 상호작용을 통한 문화적 과정의 산물로
이해할 필요가 있다.

아무튼 관광기념품은 근대화 과정에서 변용된 공예의 한 형태이다.
특히 한국처럼 식민지 경험을 통해 근대화된 사회에서 그것이 갖는 의미는
매우 중층적이다. 그러므로 기념품으로서의 공예를 어떻게 볼 것인가 하는
것은 한국 근대공예는 물론이고 한국의 근대화 자체를 이해하는 데
핵심적인 의미를 갖는다고 생각한다. 아무튼 오늘날 우리의 정체성은
근대화 과정에서 타자와의 만남을 통해 형성된 것이라는 사실을
객관적으로 직시할 필요가 있다. 그리고 이를 무조건적으로 부정할 필요는
없다. 오히려 비판적으로 재해석할 필요가 있다. 그러므로 한국 공예의
미래는 이러한 역사를 직시하고 여기에서 발전적인 가능성을 얼마나
찾아낼 수 있는가에 달려 있다고 할 수 있다. ▨

• 이 글은 〈월간 도예〉 2018년 3월호에 실렸던 원고이다.

디자인 평론

〈디자인 평론 1〉

특집 성찰적 디자인
'세월호'와 '디자인 서울' | 최 범
디자인으로 세상을 성찰하다 | 박지나
현실 디자이너의 깨달음 | 한상진

한국 디자인사의 한 장면 ①_ 경성부민관 | 김종균
한글의 풍경 | 최 범
더블 넥서스 ①_ 미녀 디자이너 | 이지원 + 윤여경
DDP의 '엔조 마리'전 | 김상규
슬로시티 운동과 문화도시의 정체성 | 황순재

2015년 7월 발행 | 10,000원

〈디자인 평론 2〉

특집 국가와 디자인
국가와 디자인 관심 | 최 범
파시즘과 프로파간다 디자인 | 김종균
교과서, 국가의 영토 | 조현신

한국 디자인사의 한 장면 ② | 김종균
한국 현대 그래픽 디자인: 수렴과 발산 | 최 범
더블 넥서스 ②_ 국가와 상징 | 이지원 + 윤여경
디자인 비엔날레, 정말 필요한가? | 김상규
〈뿌리깊은 나무〉잡지 표지의 조형성 | 전가경

2016년 7월 발행 | 10,000원

〈디자인 평론 3〉

특집　여성, 디자이너
좌담: 미녀 디자이너 논쟁, 어떻게 볼 것인가
여성 디자이너는 미녀일 필요가 없다 ｜ 이유진
여성 디자이너, 먹고사니즘과 사회적 연대 ｜ 김종균
디자인은 젠더를 따른다 ｜ 최 범
왜, 위대한 여성 디자이너는 없는가 ｜ 안영주
아름다움에 대한 집착 ｜ 김상규

한국 디자인사의 한 장면 ③ ｜ 김종균
디자이너, 주체, 책임윤리 ｜ 최 범

2017년 6월 발행 ｜ 12,000원

〈디자인 평론 4〉

특집　디자인의 양극화
디자인의 양극화 ｜ 최 범
한국 디자인의 정신분열과 치유 ｜ 김종균
디자인 양극화의 해법, 교육에서 찾아야 한다 ｜ 윤여경
체험으로 본 디자인 교육의 양극화 ｜ 김윤태
애드호키즘, 제작문화의 또 다른 기원 ｜ 김상규
커버 디자인, 임시방편의 미학 ｜ 김 신

한국 디자인사의 한 장면 ④ ｜ 김종균
한국 디자인 교육의 패러다임 전환을 위하여 ｜ 최 범

2018년 3월 발행 ｜ 12,000원

디자인 평론 5

펴낸이　이기웅
엮은이　최 범
멋지음　윤성서

펴낸날　2018년 12월 7일
펴낸곳　파주타이포그라피교육 협동조합 (PaTI)
　　　　우10881 경기도 파주시 회동길 330
　　　　전화 031-955-9254
　　　　팩스 0303-0949-5610
　　　　info@pati.kr
　　　　www.pati.kr

ISBN　979-11-88164-06-6　94600
　　　　979-11-953710-3-7 (세트)